한 권으로 끝내는

손그림
일러스트

페이러냐오 스튜디오 지음 | 김서연 옮김

길벗스쿨

들어가며

그림 그리기를 좋아하지만 마음속에 있는 걸 잘 못 그려서 실망할 때가 있죠? 파릇파릇한 식물, 귀여운 동물, 맛있는 음식, 예쁜 소품 등 다양한 것들을 잘 그리고 싶을 거예요. 이제 걱정 말아요. 이 책은 그림에 소질이 없는 친구들을 위한 거예요. 이제 '똥손'에서 벗어나 그리기의 즐거움을 느끼길 바랍니다.

이 책은 '쉽고 간단하게 그림을 그리는 방법'을 알려 줘요. 이 방법을 익히면 이제 무엇이든 쉽게 그릴 수 있을 거예요. 책에 실린 그림들은 쉬우면서도 무척 귀여워요. 그림 개수도 아주 많고요. 자세한 설명을 따라 선을 긋고 색을 칠하다 보면 귀여운 그림이 완성되지요. 책 속의 그림을 응용해서 카드나 책갈피, 쿠폰도 만들 수 있어요.

오늘부터 우리 함께 간단하면서도 예쁜 그림을 그려 봐요!

페이러냐오 스튜디오

들어가며 • 2

그리기 전에 • 6

1장

쉽고 재미있는 **그리기 기초**

다양한 선 그리기 • 8

도형으로 그리기 • 10

도형으로 그린 소품 일러스트 • 12

귀여운 장식선 • 14

예쁜 프레임 • 16

귀엽고 실용적인 프레임 일러스트 • 18

숫자로 그리기 • 20

알파벳으로 그리기 • 22

예쁜 손글씨 일러스트 • 24

다이어리 꾸미기 아이템 • 26

차 례
Contents

2장

마음이 편안해지는 **식물**

식물 그리기 • 28

다양한 꽃 • 30

화분 식물 • 32

숲속 식물 • 34

아름다운 식물 일러스트 • 36

새콤달콤 과일 • 38

아삭아삭 채소 • 40

과일과 채소 일러스트 • 42

3장

귀여움 폭발! 동물

동물 그리기 • 44

다양한 고양이 • 46

다양한 강아지 • 48

고양이와 강아지 일러스트 • 50

귀염둥이 동물들 • 52

심쿵! 아기 동물 일러스트 • 54

야생 동물 • 56

바닷속 동물 • 58

새와 곤충 • 60

다양한 동물 일러스트 • 62

상상 속 캐릭터 • 64

사이좋은 동물 친구들 • 66

동물을 사람처럼 • 68

사랑스러운 동물 일러스트 • 70

4장

개성 만점! 인물

표정 그리기 • 72

간단하게 사람 그리기 • 74

알파벳으로 사람 그리기 • 76

단순하게 동작 그리기 • 78

헤어스타일 • 80

다양한 자세 • 82

커플 일러스트 • 84

귀여운 인물 일러스트 • 86

5장

귀여움에 퐁당! 소품

옷과 신발 • 88

주방 도구 • 90

네모로 가구 그리기 • 92

여러가지 가구 • 94

가전 제품 • 96

집과 건물 • 98

교통수단 • 100

집 안 소품 일러스트 • 102

6장

오늘은 뭘 할까? 취미

미술 도구와 악기 • 104

실내 취미 활동 일러스트 • 106

운동 용품 • 108

정원 용품 • 110

문구 용품 • 112

화장품 • 114

여행 용품 • 116

야외 취미 활동 일러스트 • 118

7장

완전 맛있어! 음식

음식 그리기 • 120

여러 가지 디저트 • 122

베이커리 • 124

다양한 음료수 • 126

아이스크림 • 128

달콤한 디저트 일러스트 • 130

자주 먹는 음식 • 132

이국적인 음식 • 134

따끈따끈 요리 일러스트 • 136

8장

매일매일 즐거워! 계절과 기념일

파릇파릇 봄 • 138

무더운 여름 • 140

풍성한 가을 • 142

눈 내리는 겨울 • 144

아름다운 사계절 일러스트 • 146

생일 파티 • 148

중국 기념일과 명절 • 150

특별한 기념일 • 152

즐거운 기념일 일러스트 • 154

내 맘대로 DIY • 156

책갈피 • 156

팝업 카드 • 157

쿠폰 • 158

다이어리 꾸미기 • 159

그리기 전에

와, 정말 잘 그렸다!
나도 저렇게
잘 그리고 싶어.

'똥손'인데 어떡하지?
어떤 펜을 써야 하지?

펜을 잔뜩 사면
그리기 고수가
되지 않을까?

그럴 필요 없어요.
용도에 맞는 펜을
사용하고, 부지런히
연습하면 돼요.

어떤 펜으로 선을 그릴까요?

검정색 수성펜은 종이에 쉽게 번지기 때문에,
선을 그릴 때는 유성펜을 쓰는 게 좋아요.

유성 마카펜은 여러 가지 굵기가
있어요. 구입 전 테스트를
해 보고 알맞은 굵기를 찾아
구입하세요.

제도용펜은 건축가나 제도사가
사용하는 전문가용 펜으로,
로트링펜이라고도 해요. 이 펜도
굵기에 따라 다양한 호수가 있어요.

어떤 펜으로 색칠을 할까요?

형광펜이 가장 많이 쓰여요. 펜 색상이 반투명이고, 넓은 면적을 채우기 좋아요.

붓펜은 그릴 때 힘을 주는 정도에 따라 굵기가 달라져요.

수성 컬러펜은 색상이 다양하고 선명해서 가성비가 좋아요.

작은 소품을 어떻게 활용할까요?

조개껍데기로 삼각형을 그릴 수 있어요.

톱니가 있는 병뚜껑으로 물결 무늬 원을 그릴 수 있어요.

선물 상자로 반듯한 직사각형을 그릴 수 있어요.

반짝이펜은 어떻게 활용할까요?

글리터펜에는 반짝이는 성분이 들어 있어, 색칠할 때 빛나는 효과를 줘요.

포스카 마카펜의 금색과 은색은 반짝이는 성분이 들어 있고, 발색력도 좋아서 검은색 종이 위에서도 잘 보여요.

그리기 기초

다양한 선 그리기

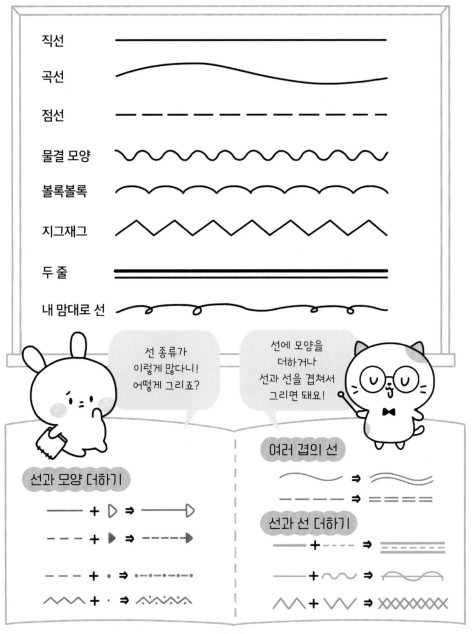

직선	————————————
곡선	～～～
점선	— — — — — — —
물결 모양	∿∿∿∿∿
볼록볼록	⌒⌒⌒⌒⌒
지그재그	∧∧∧∧∧∧
두 줄	═══════════
내 맘대로 선	～◦～◦～◦～

선 종류가
이렇게 많다니!
어떻게 그리죠?

선에 모양을
더하거나
선과 선을 겹쳐서
그리면 돼요!

여러 겹의 선

선과 모양 더하기

선과 선 더하기

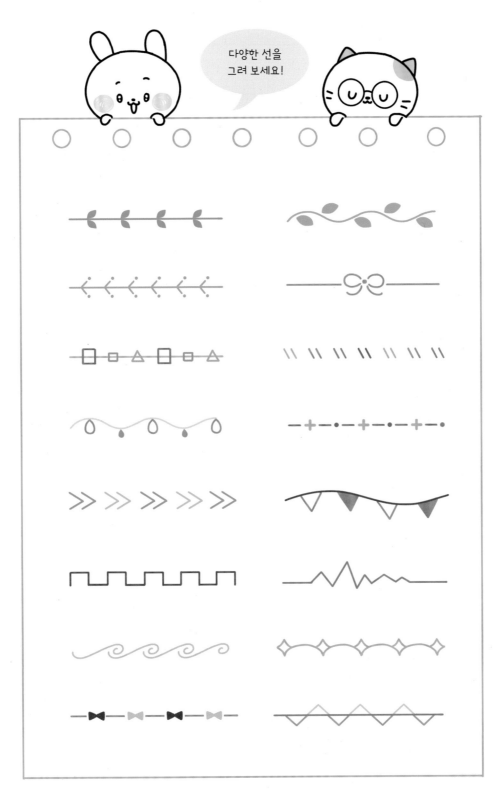

다양한 선을
그려 보세요!

도형으로 그리기

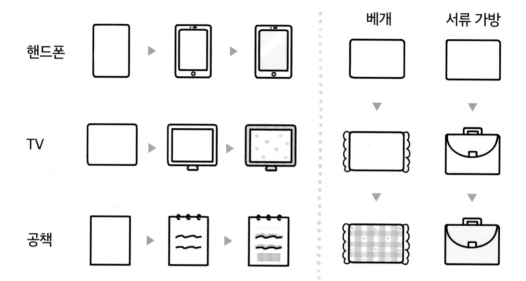

핸드폰

TV

공책

베개

서류 가방

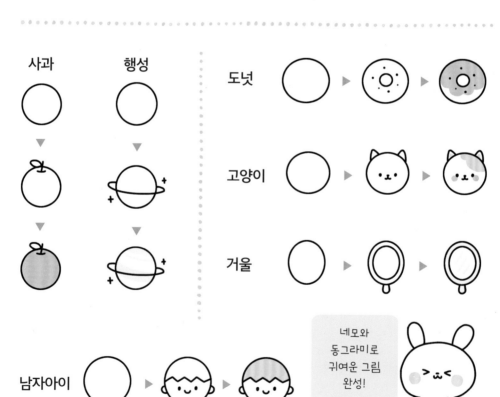

사과

행성

도넛

고양이

거울

남자아이

네모와
동그라미로
귀여운 그림
완성!

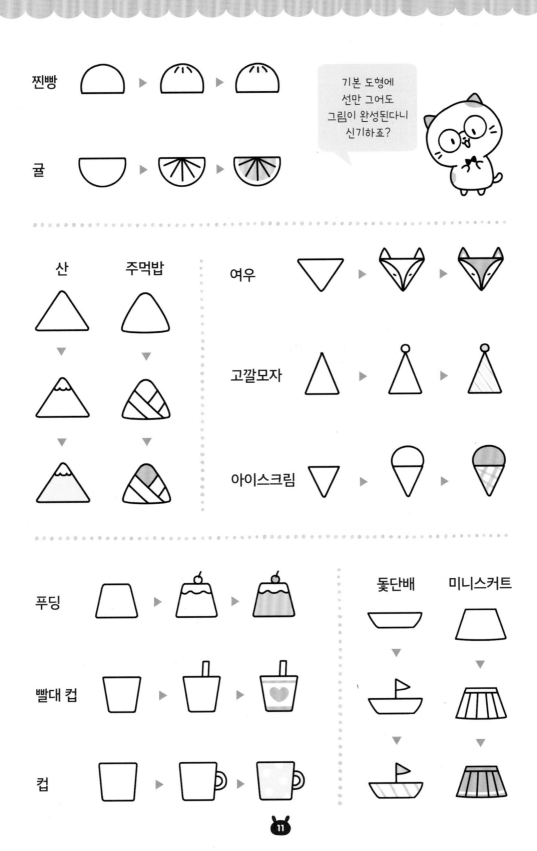

찐빵

귤

기본 도형에
선만 그어도
그림이 완성된다니
신기하죠?

산　주먹밥

여우

고깔모자

아이스크림

푸딩

돛단배　미니스커트

빨대 컵

컵

11

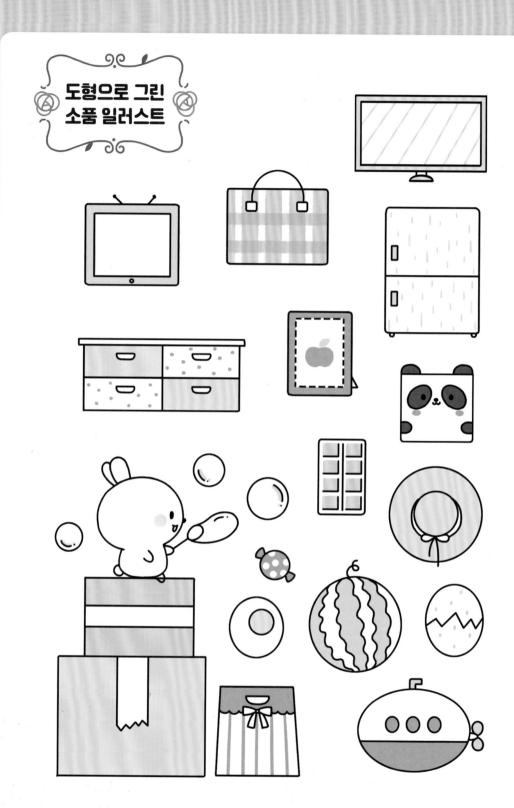

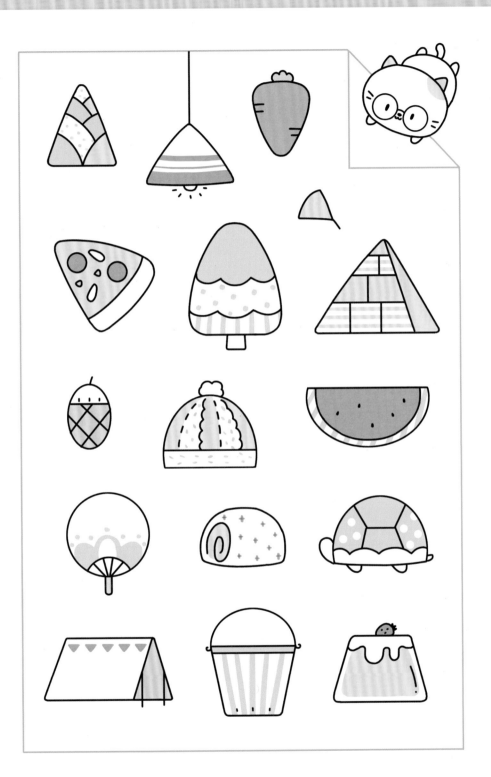

귀여운 장식선

반복해서 그리기

마음에 드는 모양을
순서대로 반복하면
예쁜 선이 완성돼요.

다양한 장식선

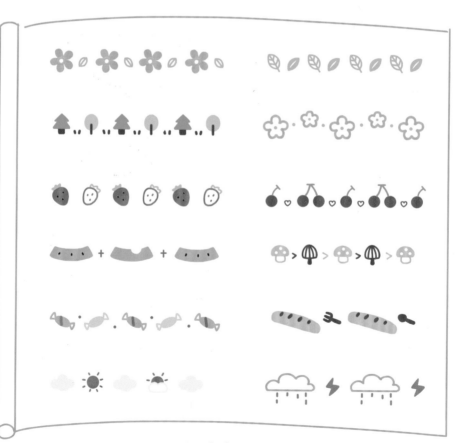

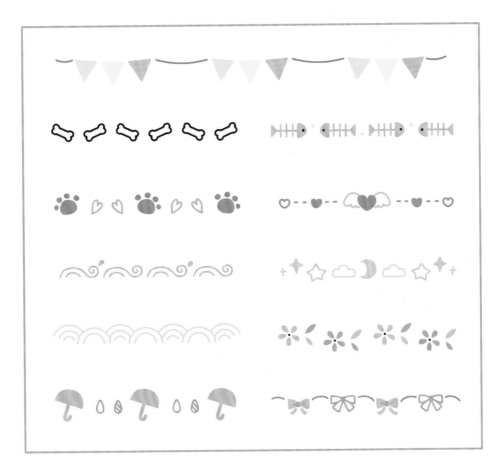

주제별 그리기

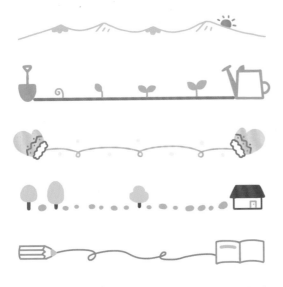

아침, 자연,
겨울, 독서 등
주제에 맞는 장식선을
그려 보세요.

예쁜 프레임

프레임 꾸미기

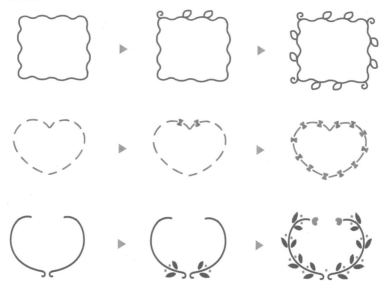

패턴 프레임

먼저
프레임 모양을
생각하고
작은 패턴으로
프레임을
만들어요.

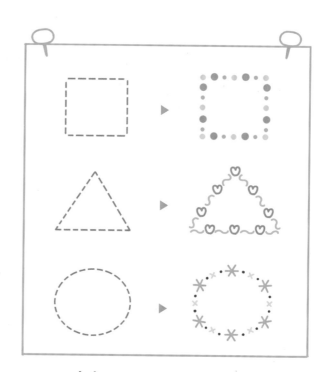

사랑스러운 프레임

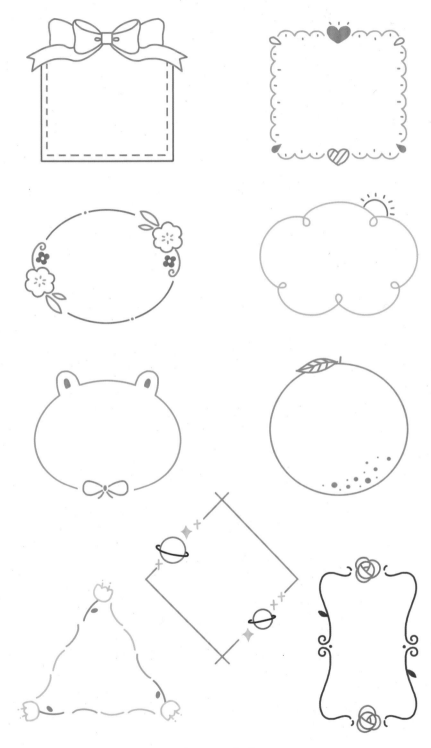

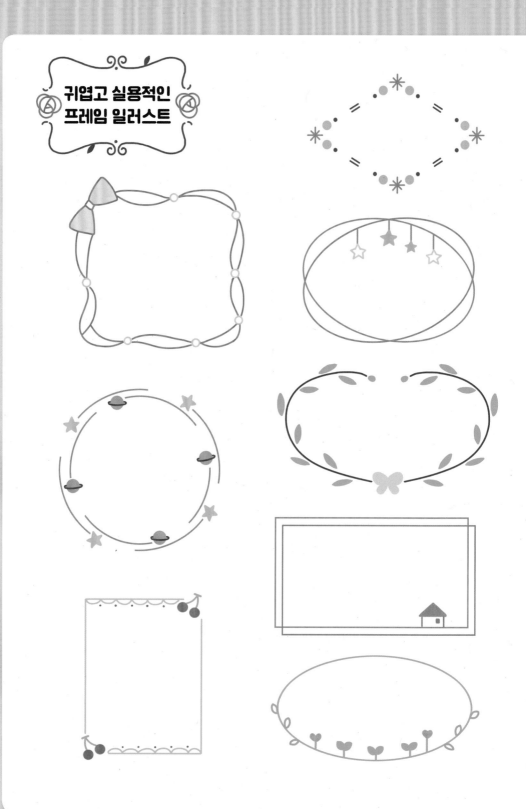

귀엽고 실용적인
프레임 일러스트

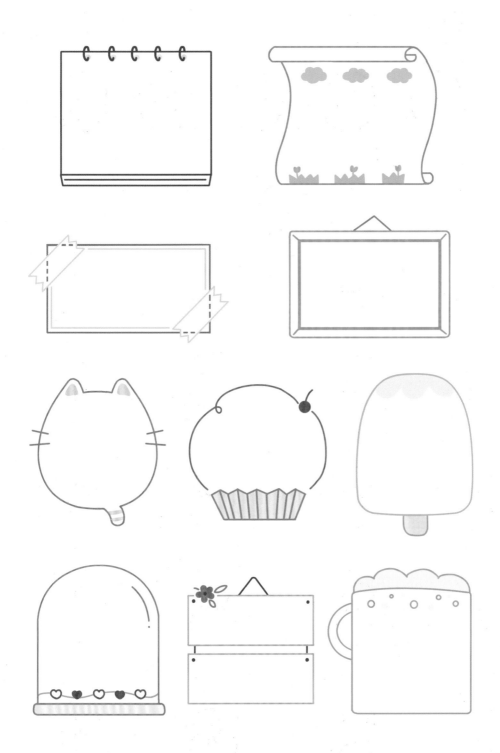

튜브

연필

백조

복주머니

돛단배

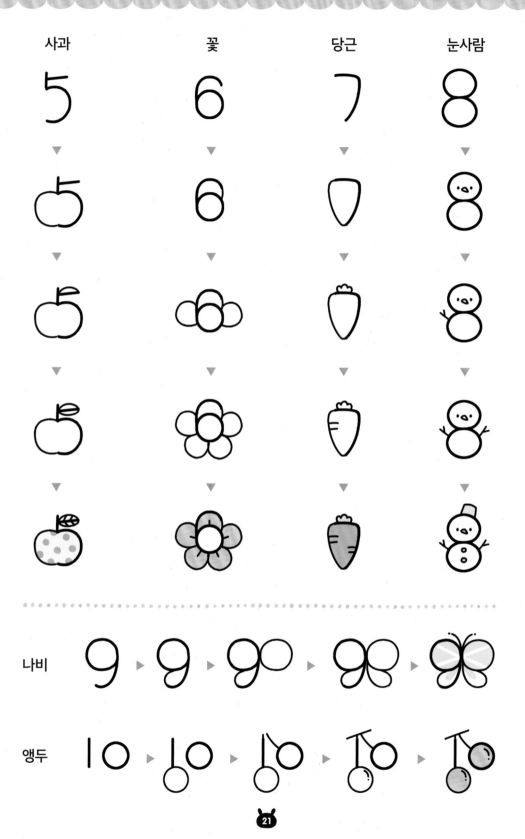

사과 꽃 당근 눈사람

나비

앵두

알파벳으로 그리기

모자	새	바나나	홍등	머그 컵
A	B	C	D	E

음표	구름	소파	스탠드 조명	버섯
F	G	H	I	J

레몬 K ▶ ▶ 물고기 L ▶ ▶

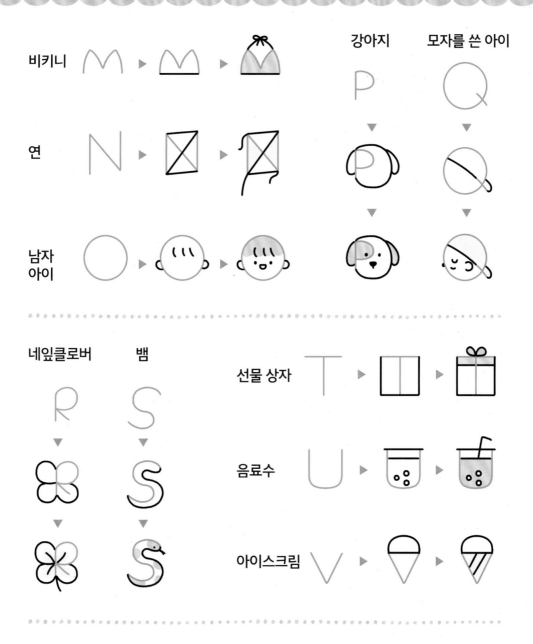

비키니

연

남자
아이

강아지　모자를 쓴 아이

네잎클로버　뱀

선물 상자

음료수

아이스크림

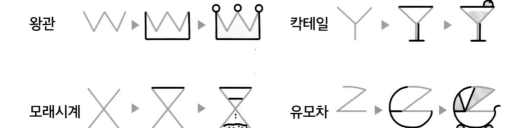

왕관　칵테일

모래시계　유모차

고마워

Thank
You

3월

사랑해

HAPPY

안녕

참 잘했어요

오늘할일

HAVE FUN

Let's
go!

I Miss You

월화수목금

NEW YEAR

생일 축하해

LOVE YOU

초대장

GOOD JOB

HAPPY BIRTHDAY

Merry Christmas

다이어리 꾸미기 아이템

해	흰 구름	뜬구름	먹구름
▼	▼	▼	▼
▼	▼	▼	▼

맑은 날　

구름 많음　

비 오는 날　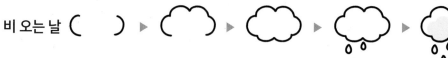

천둥 번개　 ▶ ▶ ▶ ▶

무지개　　　　바람　　　　달과 별　　　　사탕

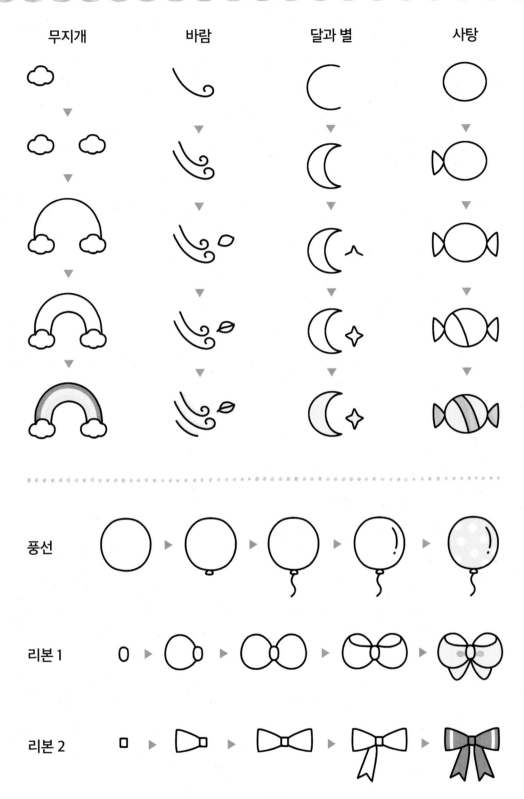

풍선

리본 1

0

리본 2

식물

식물 그리기

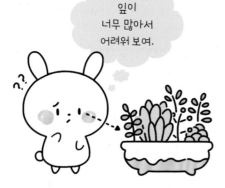

잎이
너무 많아서
어려워 보여.

마주 보기

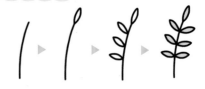

한쪽에 잎을 먼저 그린 후,
반대쪽 마주 보는 곳에 잎을 그려요.

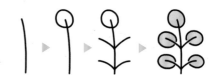

가지를 마주 보게 그린 후 잎을 그려요.

엇갈리기

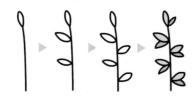

한쪽에 잎을 먼저 그린 후,
반대쪽 엇갈리는 곳에 잎을 그려요.

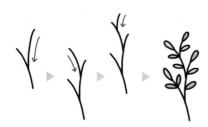

가지를 엇갈리게 그린 후 잎을 그려요.

다른 방법도
있어요.

8자 그리기

8자 모양.

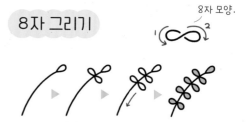

가지를 가운데 두고 8자를 눕혀서 그리면
완성.

선과 동그라미로 그리기

 ▶ ▶ ▶

동그라미를 그리고
가운데에 선을 그리면
해바라기가 돼요.

형광펜으로 선을
가운데 모이게 그리면
꽃송이가 돼요.

 ▶ ▶

 ▶ ▶ ▶

동그라미를 두 개 겹쳐 그린 다음,
선을 그어 완성해요.

꽃잎 그리기

꽃잎이
겹겹이 있어서
그리기 어렵네.

앞쪽 꽃잎부터
차근차근 그리면
어렵지 않아요.

앗,
무작정 그리다가
망쳤네……

 ▶ ▶ ▶

먼저 같은 간격으로 꽃잎을 조금만 그린 후,
그 사이에 꽃잎을 더해 가면서 그려요.

 ▶ ▶ ▶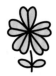

먼저 보조선을 그린 다음, 꽃잎을 더해요.

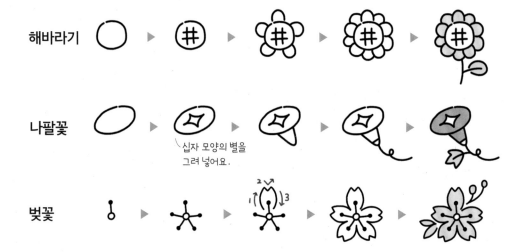

해바라기

나팔꽃

십자 모양의 별을
그려 넣어요.

벚꽃

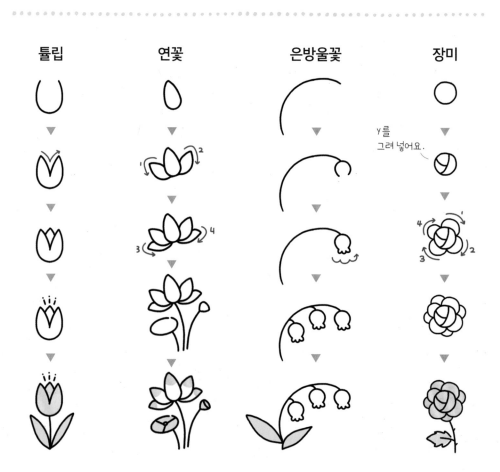

튤립　　연꽃　　은방울꽃　　장미

Y를
그려 넣어요.

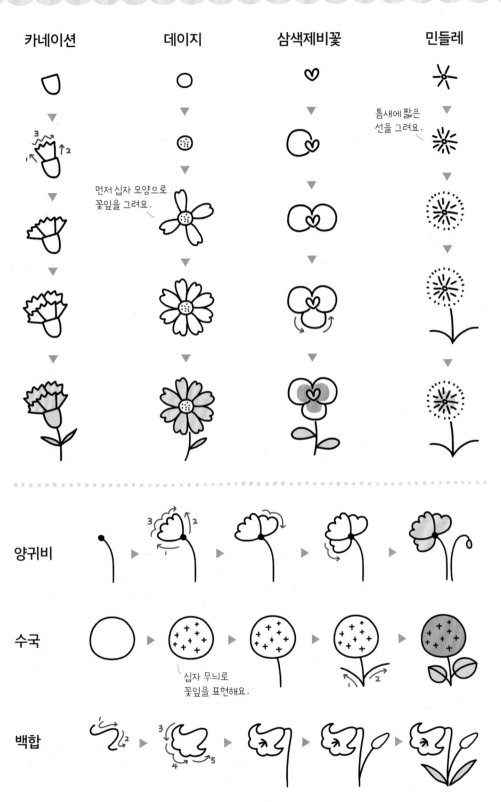

카네이션 데이지 삼색제비꽃 민들레

틈새에 짧은
선을 그려요.

먼저 십자 모양으로
꽃잎을 그려요.

양귀비

수국

십자 무늬로
꽃잎을 표현해요.

백합

화분 식물

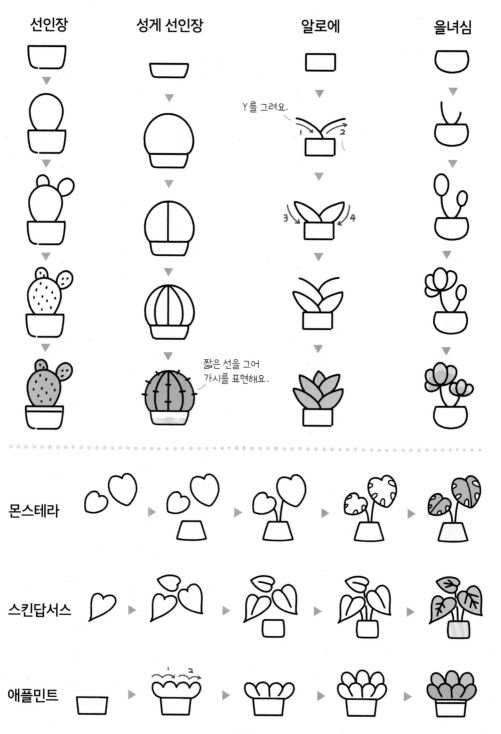

선인장

성게 선인장

알로에
Y를 그려요.

을녀심

짧은 선을 그어
가시를 표현해요.

몬스테라

스킨답서스

애플민트

32

만보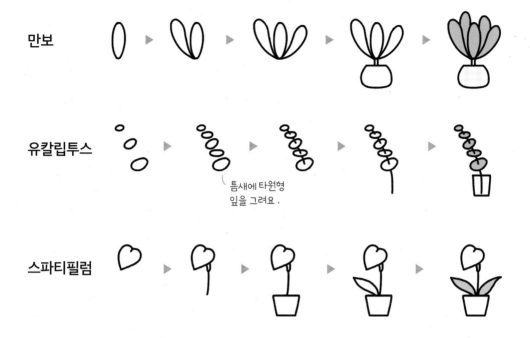

유칼립투스

틈새에 타원형
잎을 그려요.

스파티필럼

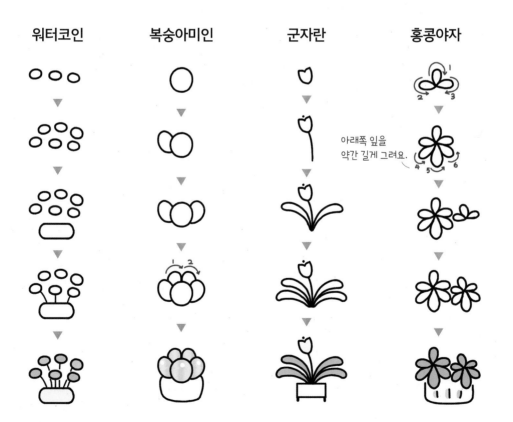

워터코인　　복숭아미인　　군자란　　홍콩야자

아래쪽 잎을
약간 길게 그려요.

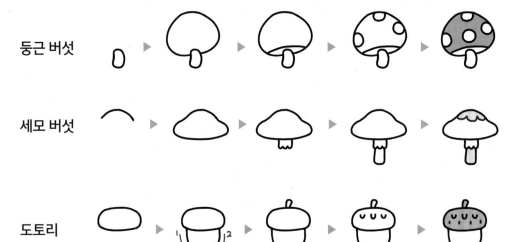

둥근 버섯

세모 버섯

도토리

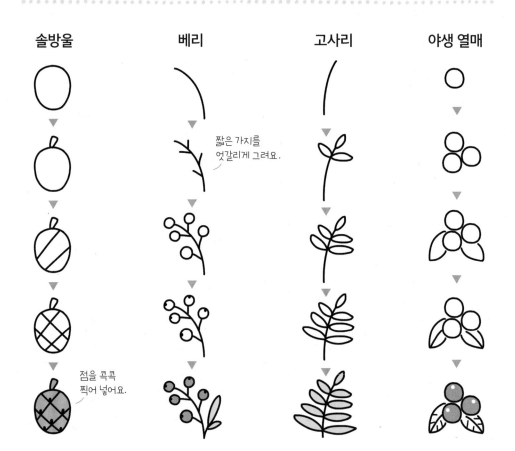

솔방울

베리

고사리

야생 열매

짧은 가지를
엇갈리게 그려요.

점을 콕콕
찍어 넣어요.

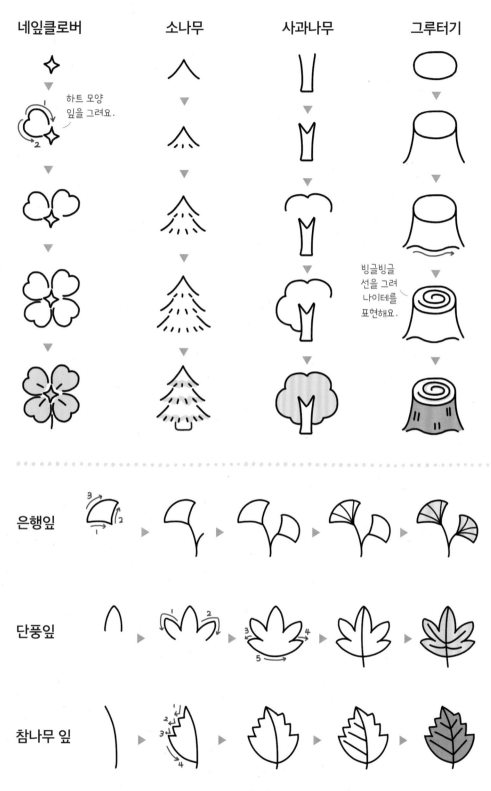

네잎클로버　　　　소나무　　　　사과나무　　　　그루터기

하트 모양
잎을 그려요.

빙글빙글
선을 그려
나이테를
표현해요.

은행잎

단풍잎

참나무 잎

35

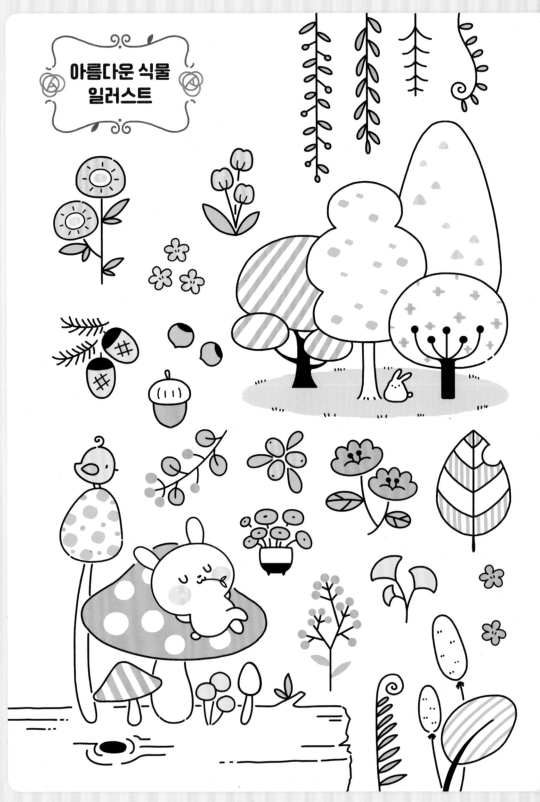

아름다운 식물
일러스트

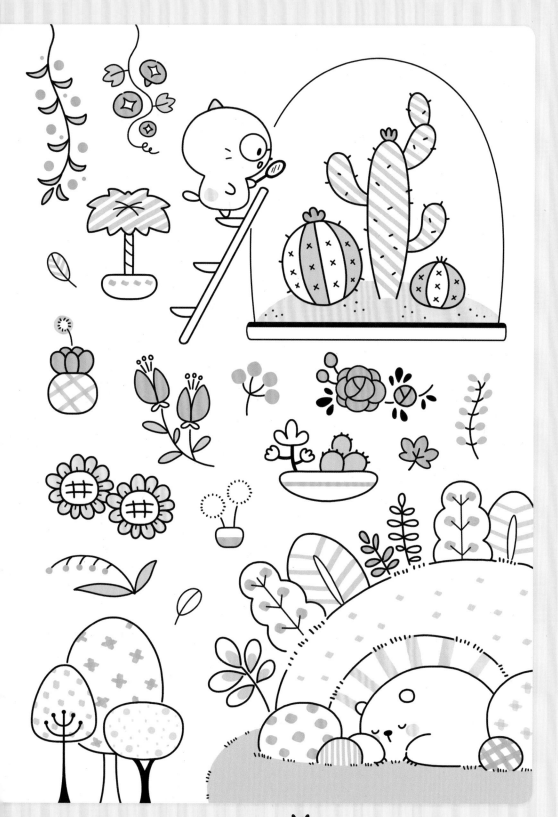

귤	딸기	포도	바나나

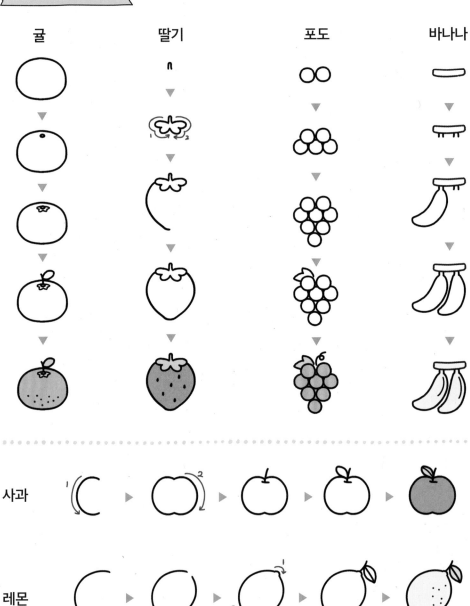

사과

레몬

두 곡선이
이어지지 않게 해요.

앵두

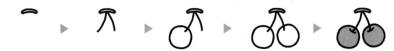

복숭아

파파야

파인애플

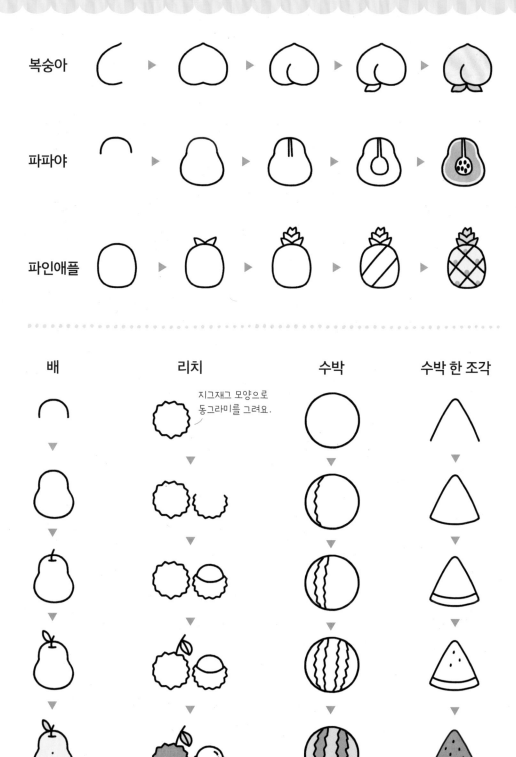

| 배 | 리치 | 수박 | 수박 한 조각 |

지그재그 모양으로
동그라미를 그려요.

아삭아삭 채소

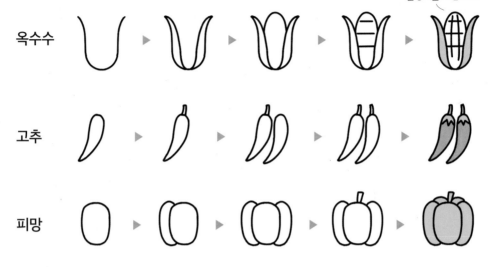

선을 그어
알갱이를 표현해요.

옥수수

고추

피망

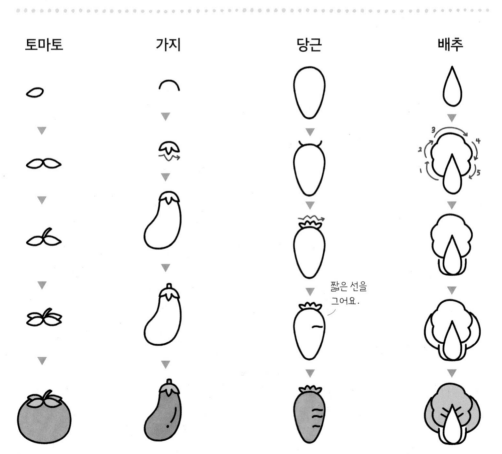

토마토　　가지　　당근　　배추

짧은 선을
그어요.

무	양파	완두콩	호박

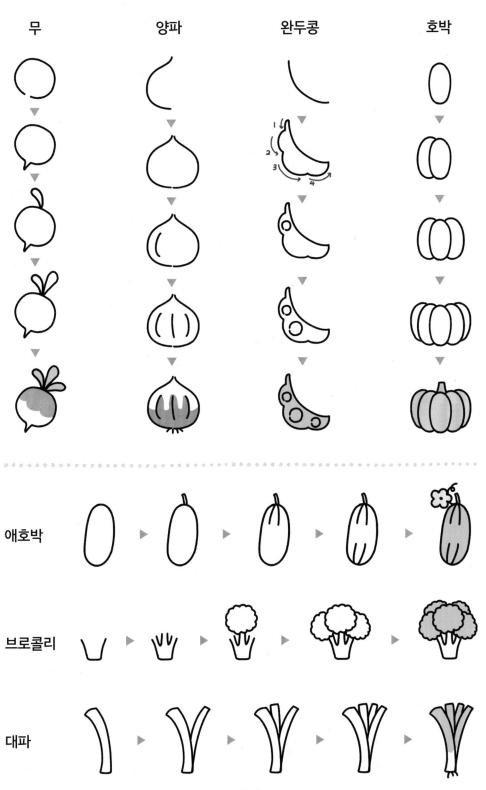

애호박

브로콜리

대파

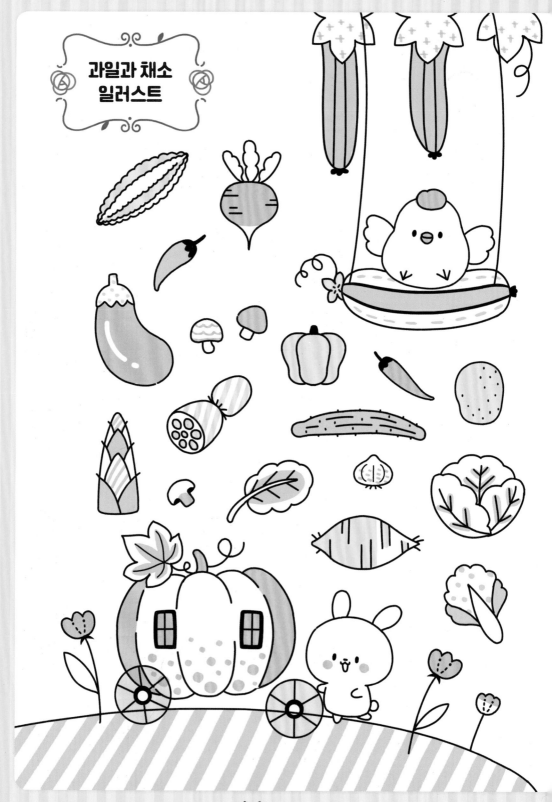

과일과 채소
일러스트

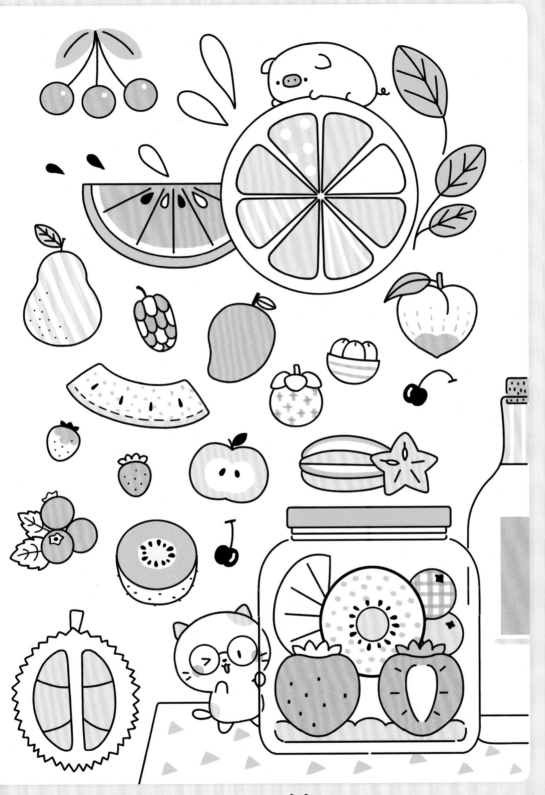

동물

동물 그리기

어떻게 하면
간단하면서도
귀엽게 그릴까?

동물 그리기 방법을
함께 배워 볼까요?

단순하게 표현하기

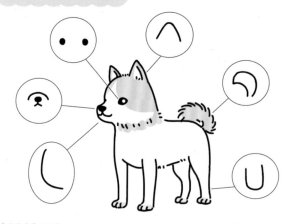

단순한 선으로 윤곽을 그리고,
다리는 U자형으로 둥글둥글하게 그려요.
머리와 몸의 비율을 1:1로 하면
더 귀여워요.

동글동글한 얼굴 모양

얼굴은 둥글게, 눈은 콩알처럼, 코는 작게 그려요. 양 볼에 발그레한 볼터치를 넣어도 좋아요.

물결 모양으로 비늘 그리기

동물의 질감을
표현해요.

지그재그 모양으로 가시 그리기

선으로 털의 질감 표현하기

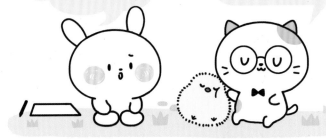

어떻게 하면
동물의 특징을 더 잘
표현할 수 있을까요?

동물의 윤곽을 그릴 때
다양한 선을 사용해 봐요!

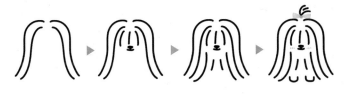

긴 곡선으로
시츄의 긴 털을 그려요.

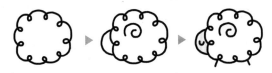

뭉게뭉게 선으로 복슬복슬한
양의 털을 그려요.

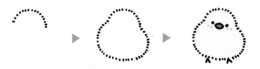

점선으로 병아리의 부들부들한 털과
귀여운 느낌을 표현해요.

45

다양한 고양이

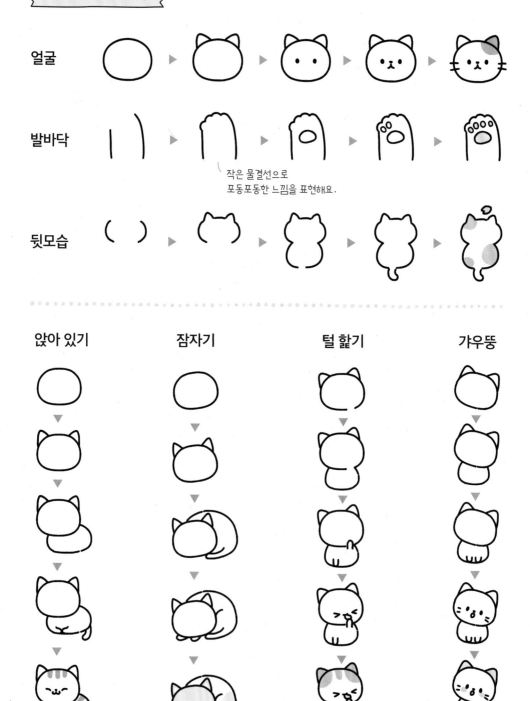

얼굴

발바닥

작은 물결선으로
포동포동한 느낌을 표현해요.

뒷모습

앉아 있기 잠자기 털 핥기 갸우뚱

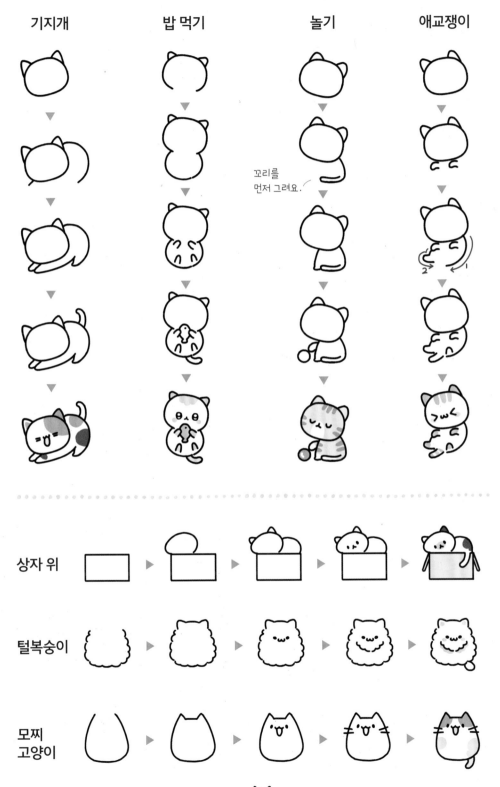

기지개　밥 먹기　놀기　애교쟁이

꼬리를
먼저 그려요.

상자 위

털복숭이

모찌
고양이

다양한 강아지

귀 쫑긋	메롱	씰룩씰룩	밥그릇

진지한
얼굴

털 긁기

애교 부리기

48

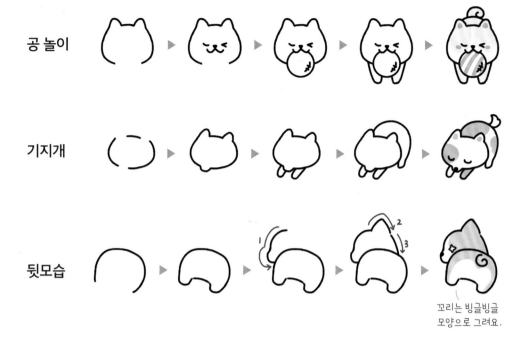

공 놀이

기지개

뒷모습

꼬리는 빙글빙글
모양으로 그려요.

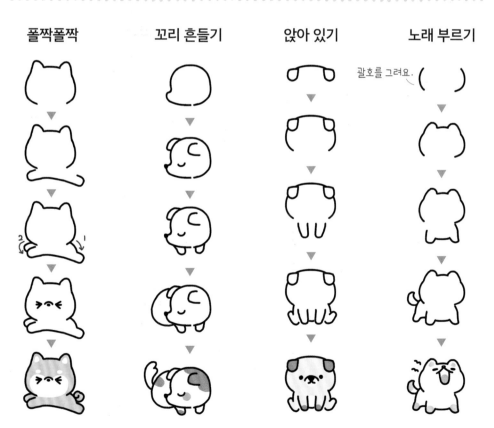

폴짝폴짝 **꼬리 흔들기** **앉아 있기** **노래 부르기**

괄호를 그려요.

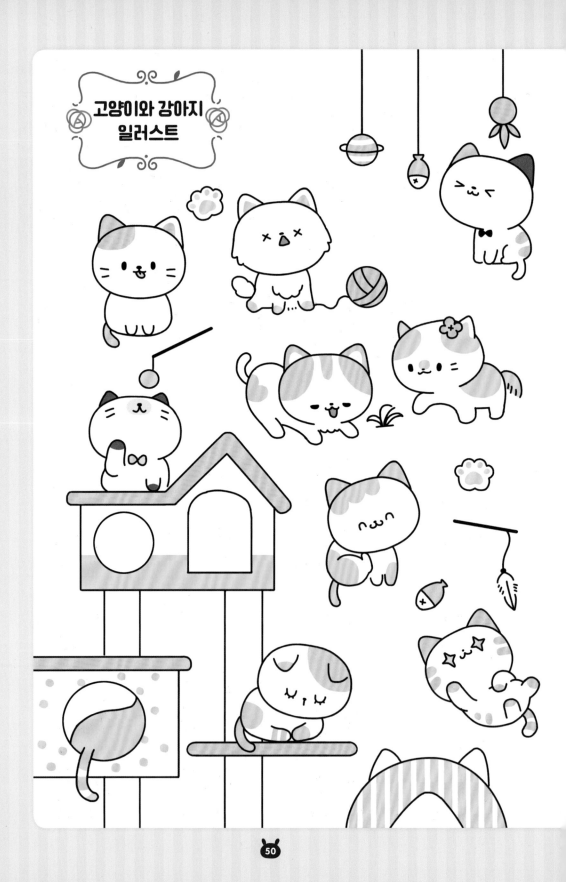

고양이와 강아지
일러스트

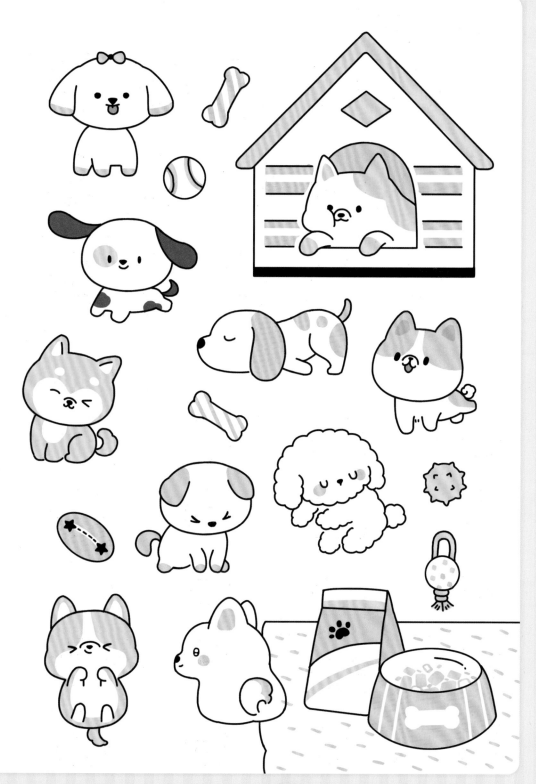

귀염둥이 동물들

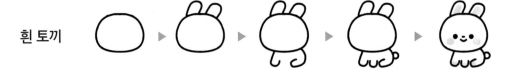

흰 토끼

롭이어
토끼

귀 쫑긋
토끼

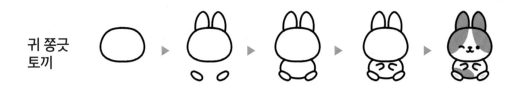

아기 고슴도치	고슴도치	병아리	인사하는 병아리

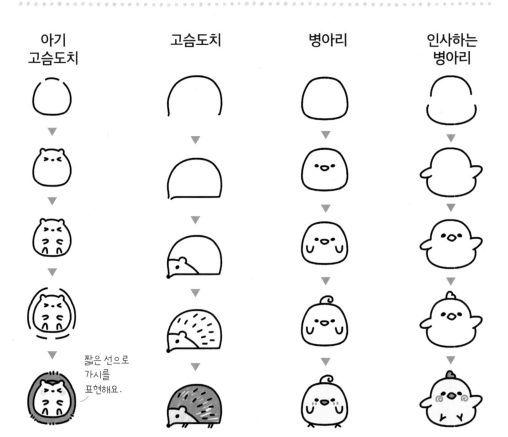

짧은 선으로
가시를
표현해요.

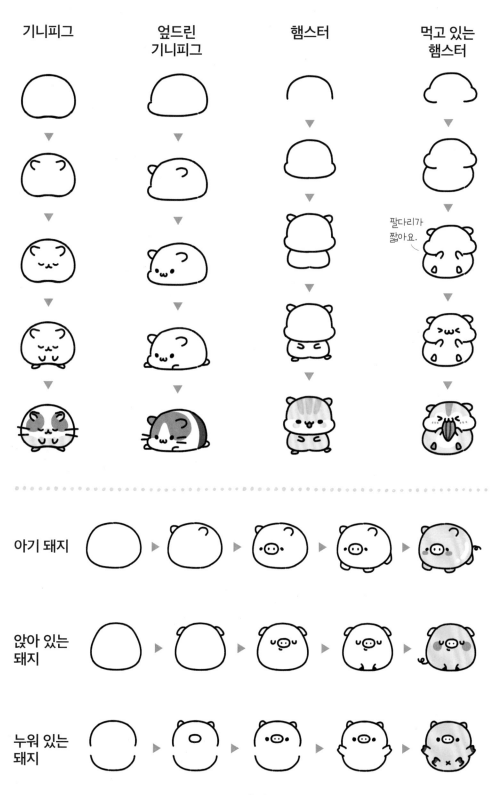

기니피그

엎드린
기니피그

햄스터

먹고 있는
햄스터

팔다리가
짧아요.

아기 돼지

앉아 있는
돼지

누워 있는
돼지

53

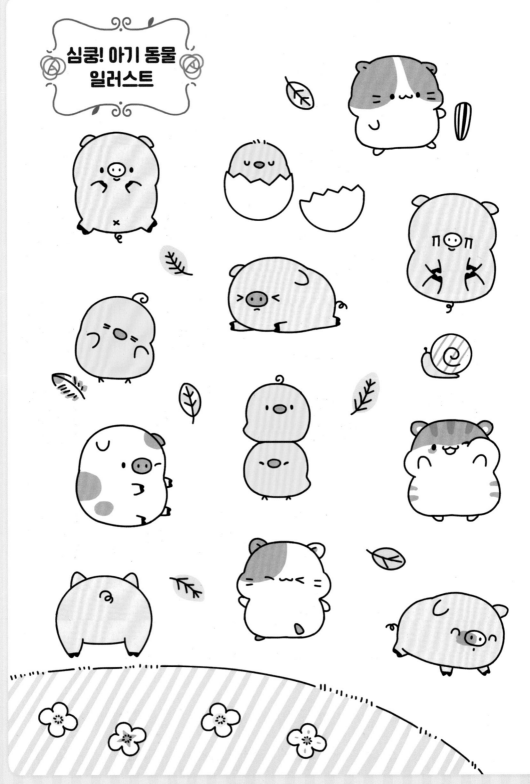

심쿵! 아기 동물
일러스트

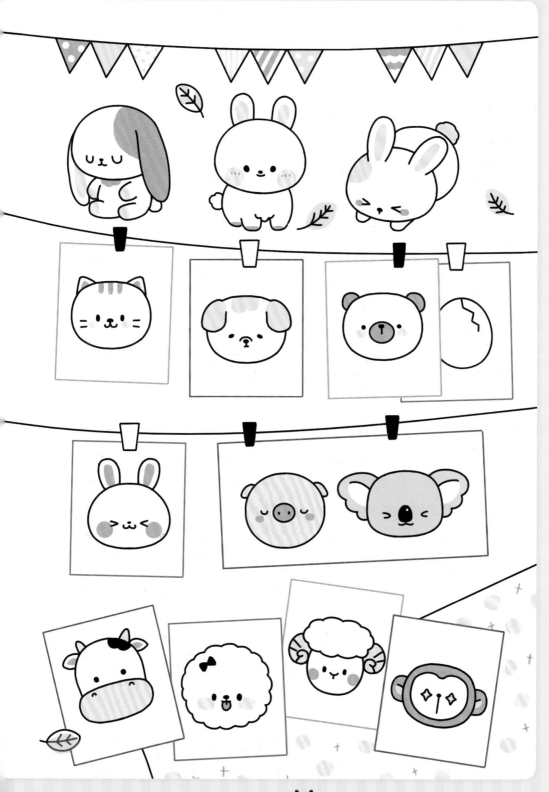

사자 　　호랑이 　　늑대 　　여우

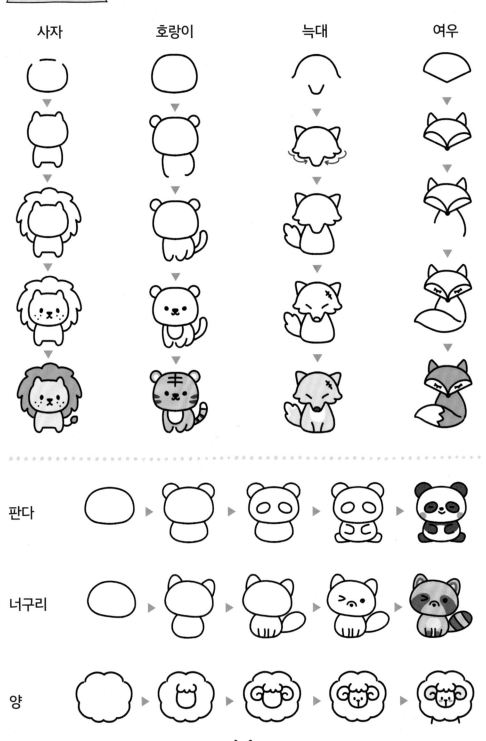

판다

너구리

양

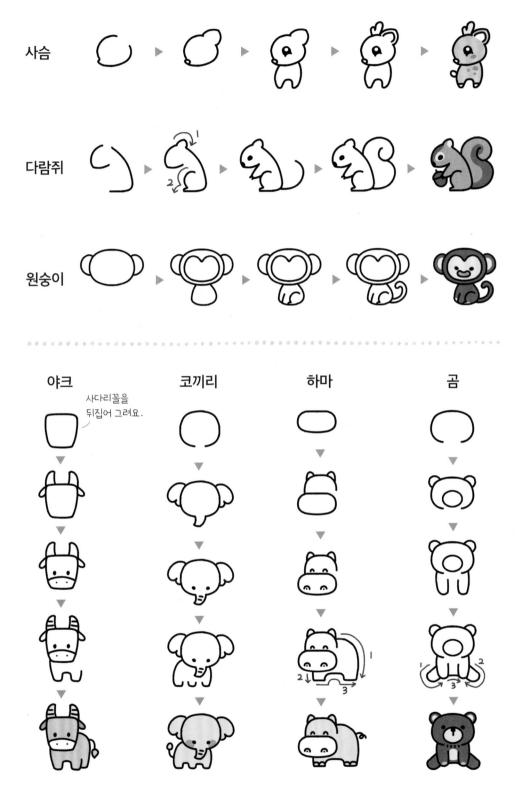

사슴

다람쥐

원숭이

야크	코끼리	하마	곰

사다리꼴을
뒤집어 그려요.

바닷속 동물

바다표범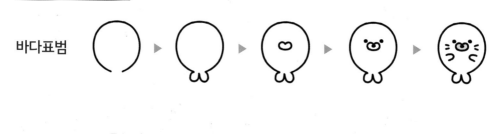

펭귄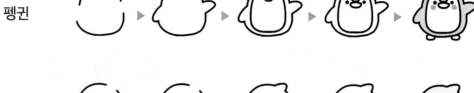

돌고래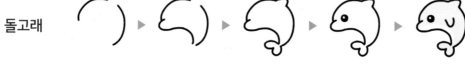

고래	상어	가오리	흰동가리

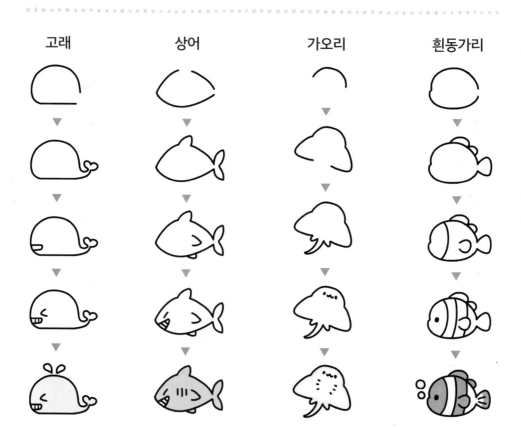

해파리　　　　오징어　　　　문어　　　　복어

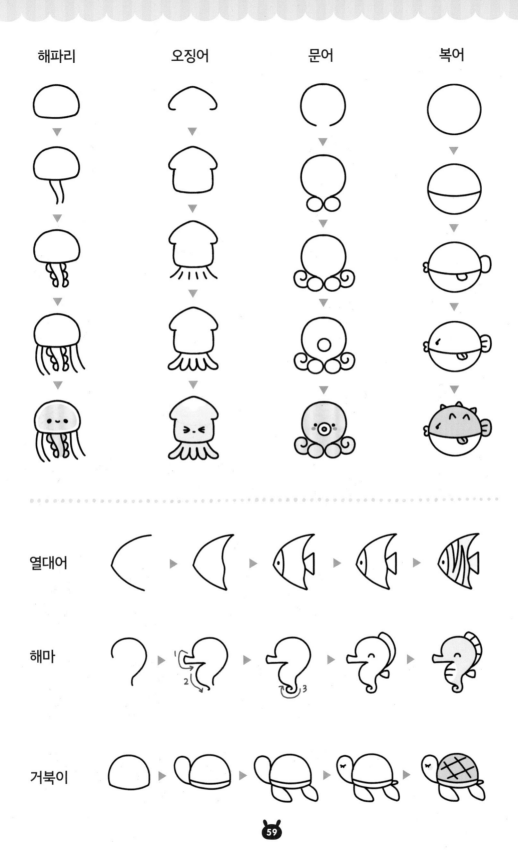

열대어

해마

거북이

참새 박새 비둘기 벌새

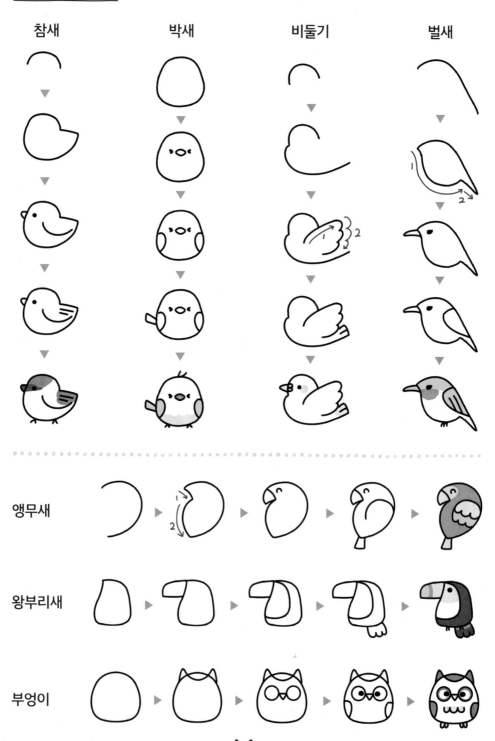

앵무새

왕부리새

부엉이

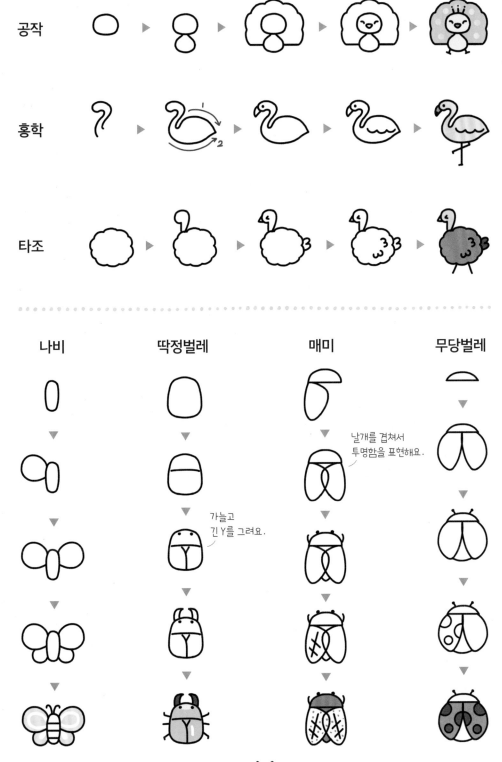

공작

홍학

타조

| 나비 | 딱정벌레 | 매미 | 무당벌레 |

가늘고
긴 Y를 그려요.

날개를 겹쳐서
투명함을 표현해요.

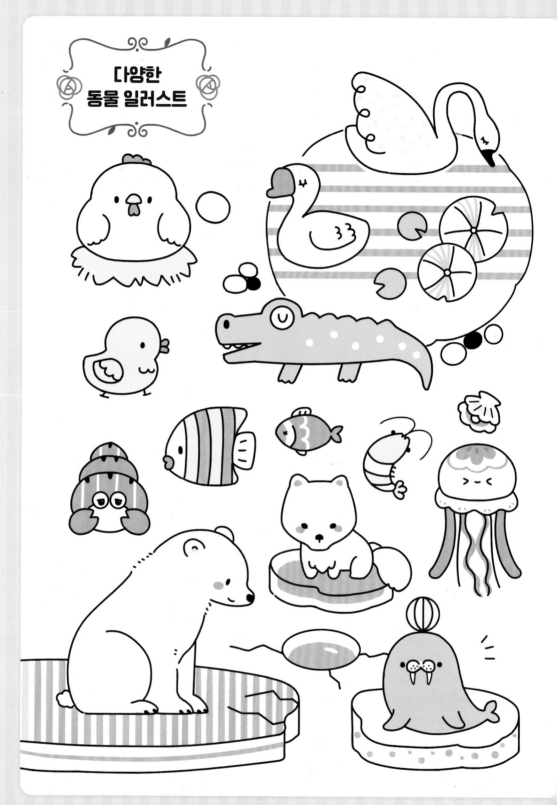

다양한
동물 일러스트

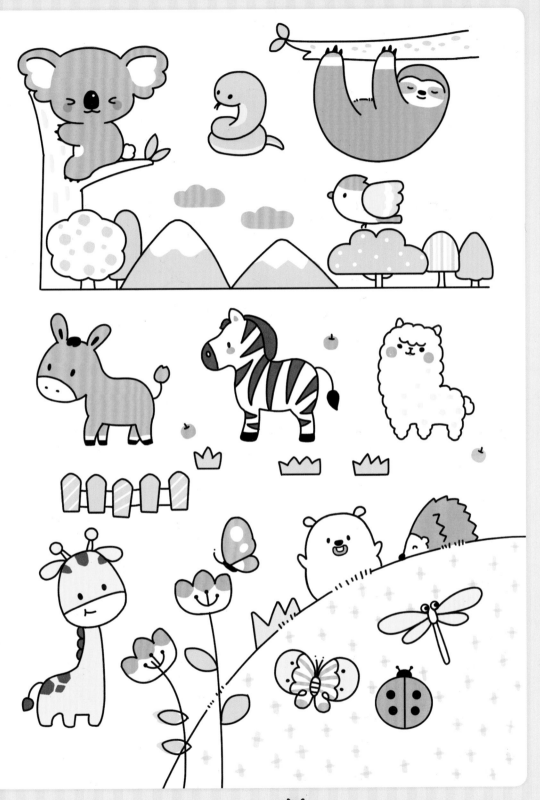

아기 공룡

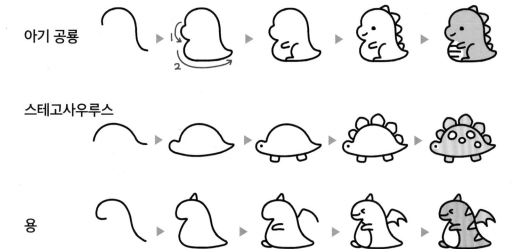

스테고사우루스

용

네스호 괴물 **유니콘** **스노우 몬스터** **외눈 괴물**

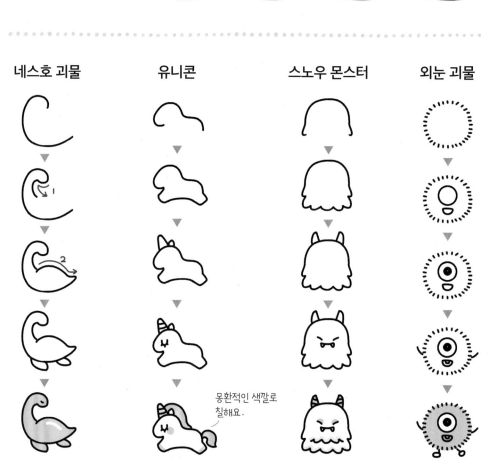

몽환적인 색깔로
칠해요.

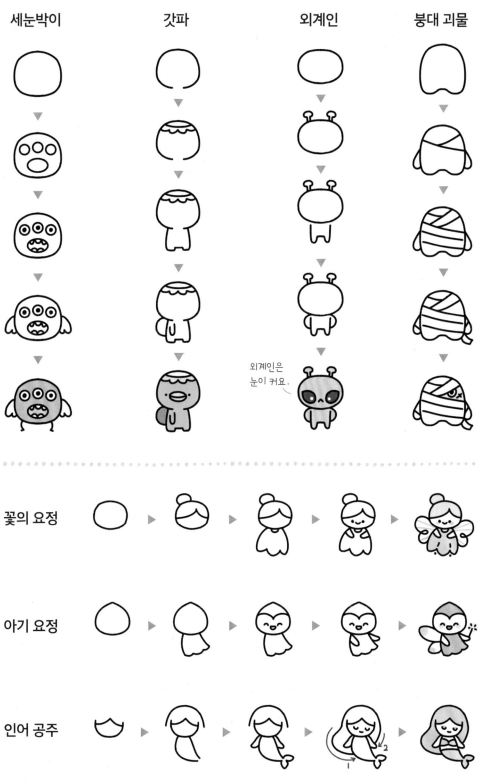

세눈박이 갓파 외계인 붕대 괴물

외계인은
눈이 커요.

꽃의 요정

아기 요정

인어 공주

65

사이좋은 동물 친구들

돼지 친구들　　　고양이 친구들　　　강아지 친구들

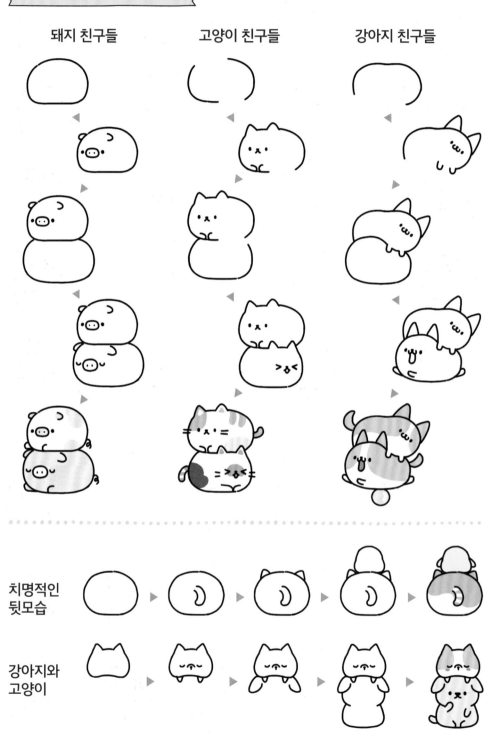

치명적인
뒷모습

강아지와
고양이

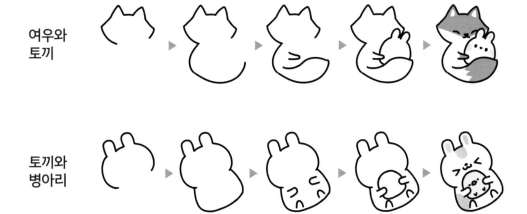

찰싹 붙어요	함께 자요	사이좋은 친구

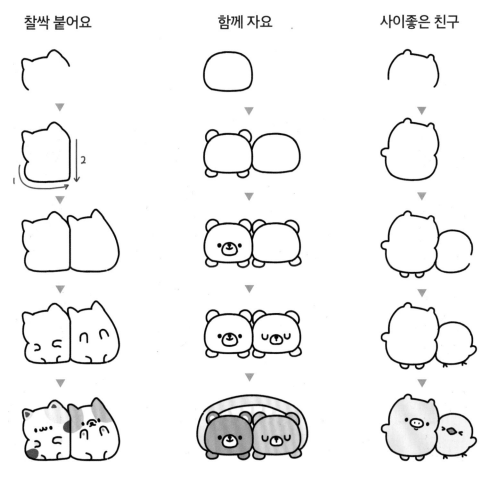

동물을 사람처럼

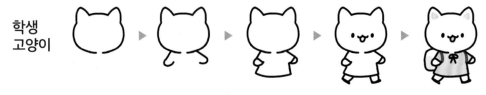

학생
고양이

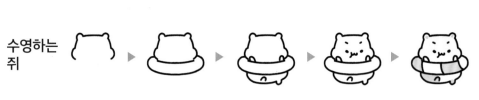

수영하는
쥐

보드 타는
강아지　　　화가 고양이　　　목도리를
　　　　　　　　　　　　　　한 토끼　　　아기 판다

모자를 그린 다음
귀를 그려요.

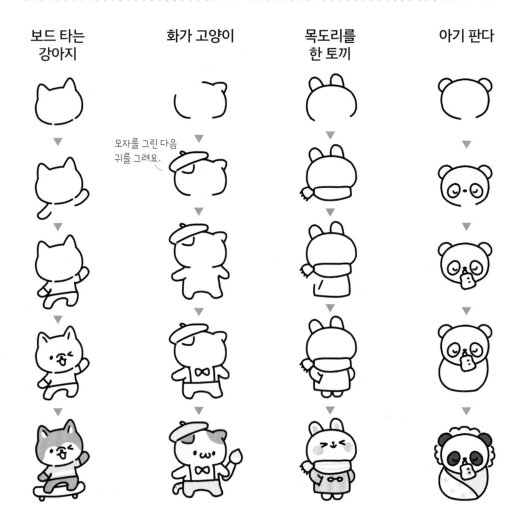

68

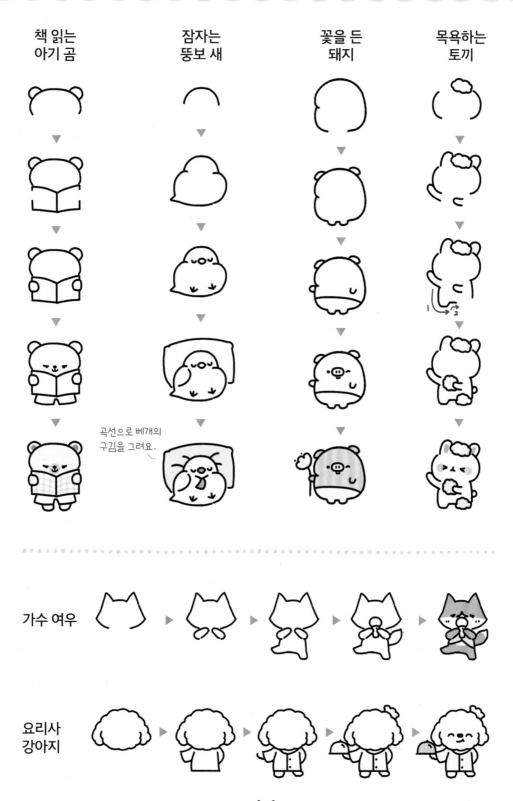

책 읽는
아기 곰

잠자는
뚱보 새

꽃을 든
돼지

목욕하는
토끼

곡선으로 베개의
구김을 그려요.

가수 여우

요리사
강아지

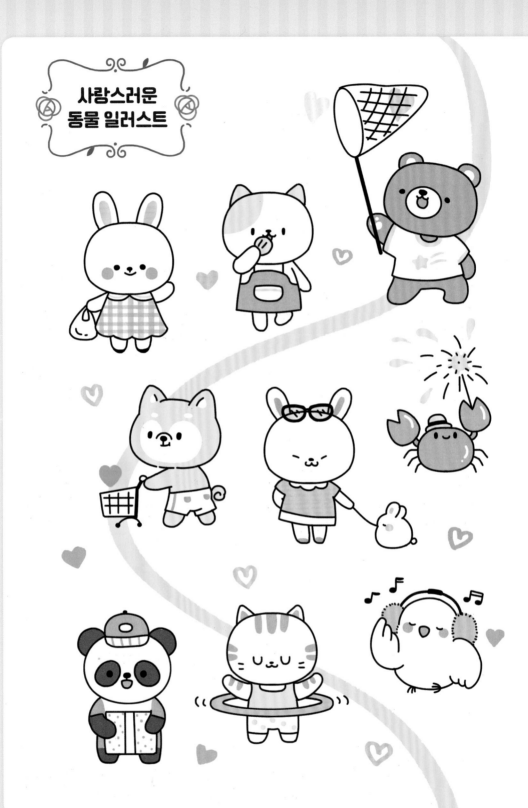

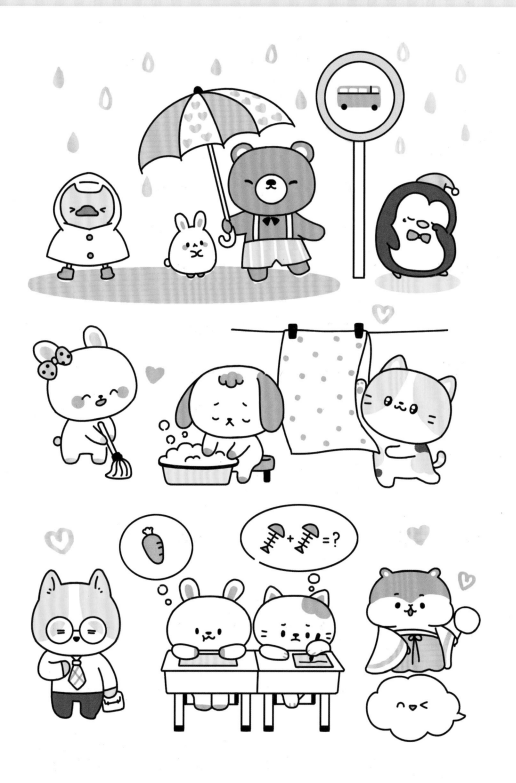

인물

표정 그리기

눈

입

부호

괄호로
그리기

() ▶ (• •) ▶ (•‿•) ▶ (•‿•)

() ▶ (> <) ▶ (>ᵕ<) ▶ (>ᵕ<)

() ▶ (^ᴥ^) ▶ (^ᴥ^) ▶ (^ᴥ^)

72

기쁘고 즐거워요

슬프고 화나요

다양한 표정

간단하게 사람 그리기

서 있기

걷기

달리기

점프 댄스 앉기 다리 들기 눕기

양손을 허리에	환호하기	긁적이기	애교 부리기	잠자기

발끝은
안쪽으로

멋있는 척

인사하기

꽈당!

알파벳으로 사람 그리기

잠깐만요!
아직 다 못 그렸어요.
사람 그리기
참 어렵네……

팔을 올린 자세

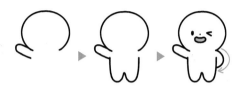

한쪽 팔을 U로 그리고, W로 다리를
그려요. C를 뒤집어서 나머지 팔을 그려요.

자, 다음으로
움직이는 동작을
그려 봐요.

기본 자세

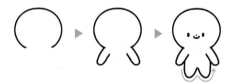

U로 팔을 그리고, 둥그스름한 W로
다리를 그려요.

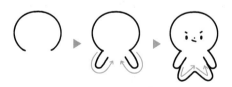

U로 팔을 그리고, V 두 개를 이어서
다리를 그려요.

움직이는 동작

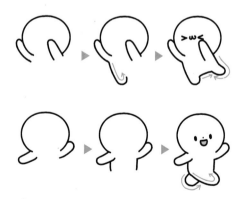

U를 이용해서 팔과 다리를 그려요.
각도와 모양에 따라 여러가지 동작을
표현할 수 있어요.

앉는 동작

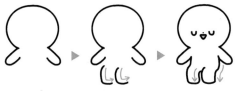

먼저 U로 팔을 그려요. 구부린 다리는
ㄴ 두 개를 살짝 둥글게 그려야 해요.

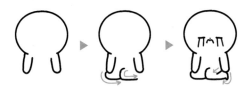

무릎을 꿇은 다리는 J를 눕혀서 그려요.

요령만 익히면
다양한 자세를
쉽게 그릴 수 있어요.

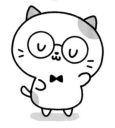

옆모습

다른 동작을
그리는 법도
더 배우고 싶어요.

사람의 옆모습을
그려 봐요!
팔과 다리 표현이
제일 중요해요.

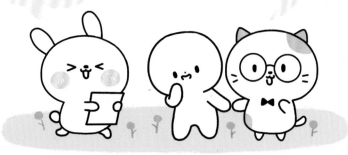

먼저 U를 크게 그려서
몸통을 표현하는데,
이때 아래쪽에 구멍을 내요.
여기에 U를 그려 넣어
팔과 다리를 표현해요.

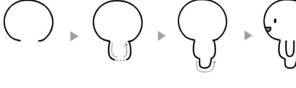

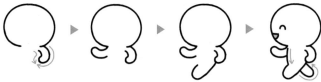

달릴 때 굽힌 팔은 U를
구부려서 그려요.
두 다리는 U를
교차해서 그려요.

훌라 춤 잠자는 중 셀카 찍기 고백하기

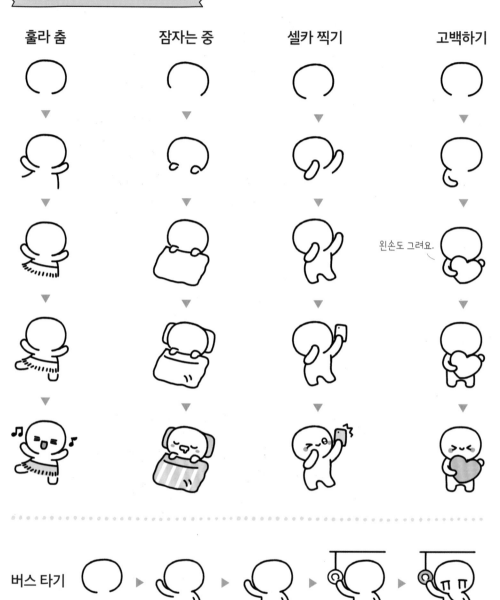

왼손도 그려요.

버스 타기

야식 먹기

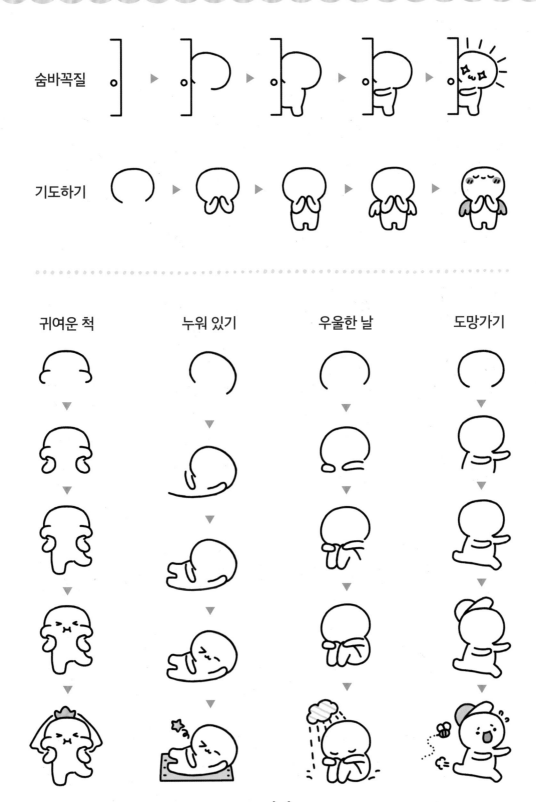

숨바꼭질

기도하기

귀여운 척　　　누워 있기　　　우울한 날　　　도망가기

헤어스타일

여자아이 1	여자아이 2	남자아이 1	남자아이 2

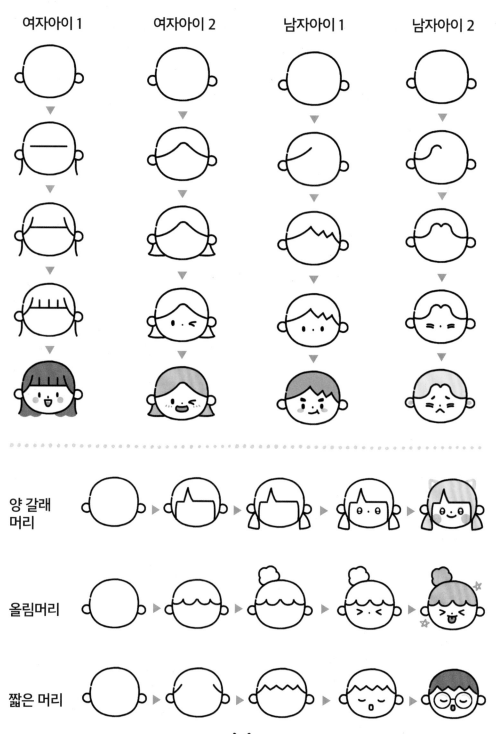

양 갈래
머리

올림머리

짧은 머리

포니테일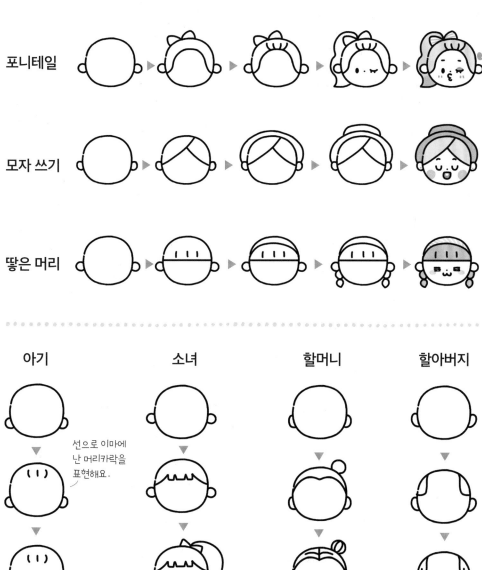

모자 쓰기

땋은 머리

| 아기 | 소녀 | 할머니 | 할아버지 |

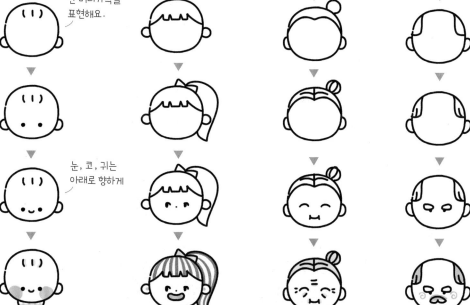

선으로 이마에
난 머리카락을
표현해요.

눈, 코, 귀는
아래로 향하게

다양한 자세

인사하기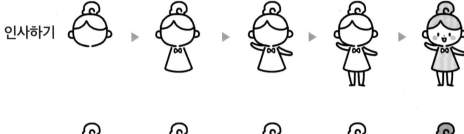

서 있기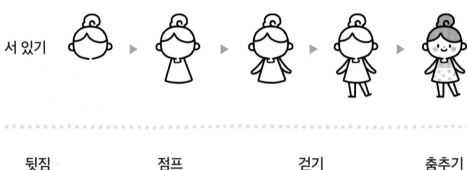

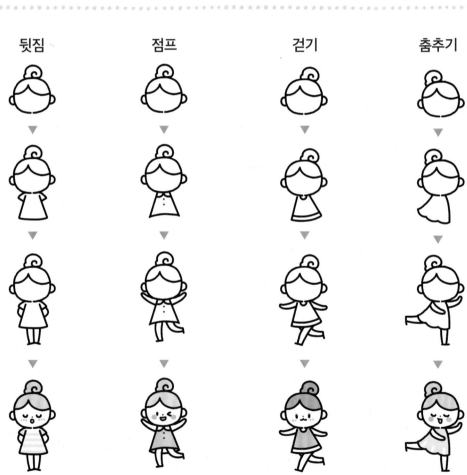

| 뒷짐 | 점프 | 걷기 | 춤추기 |

누워 있기	앉아 있기	뒤돌아보기	달리기

다리를
곡선으로 그려요.

요가

다리
끌어안기

무릎
꿇어앉기

커플 일러스트

만남
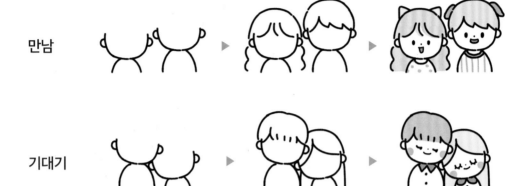

기대기

껴안기 전화하기 수박 먹기

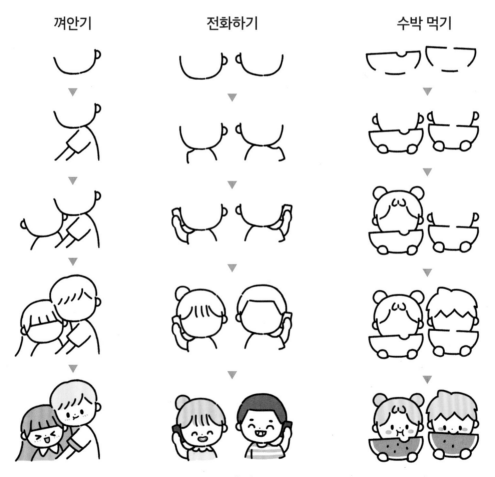

입맞춤　　　　　　　볼 뽀뽀　　　　　　연인끼리
　　　　　　　　　　　　　　　　　　목도리 두르기

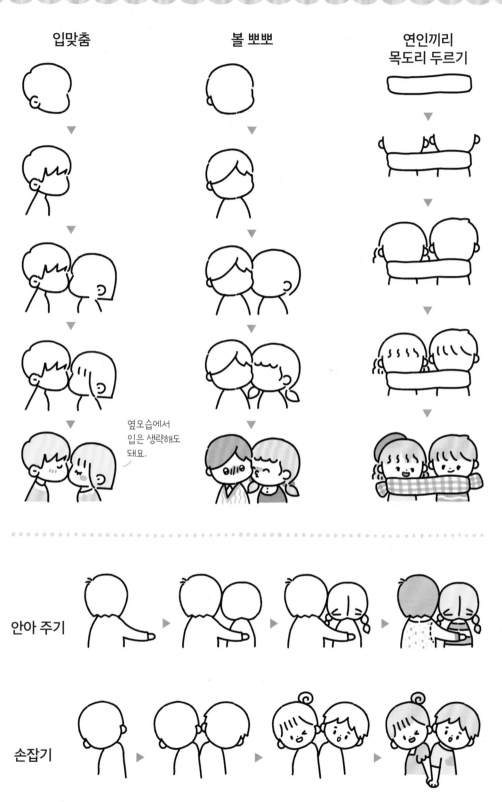

옆모습에서
입은 생략해도
돼요.

안아 주기

손잡기

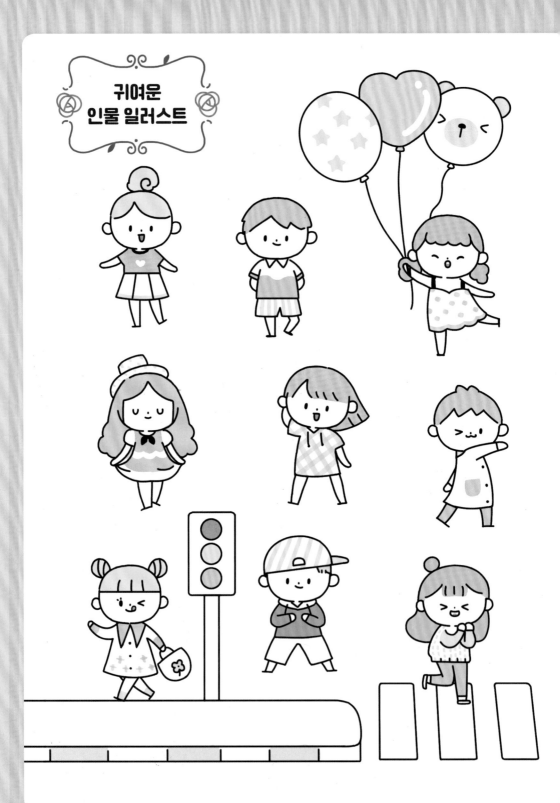

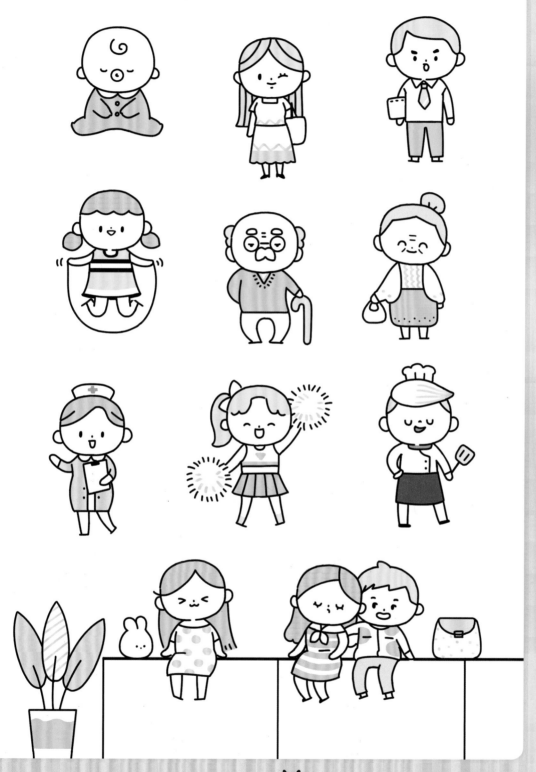

소품

옷과 신발

야구 모자	밀짚모자	가방	쇼퍼 백

점을 콕콕 찍어
밀짚모자의
느낌을 살려요.

운동화 ▶ ▶ ▶ ▶

하이힐 ▶ ▶ ▶ ▶

단화 ▶ ▶ ▶ ▶

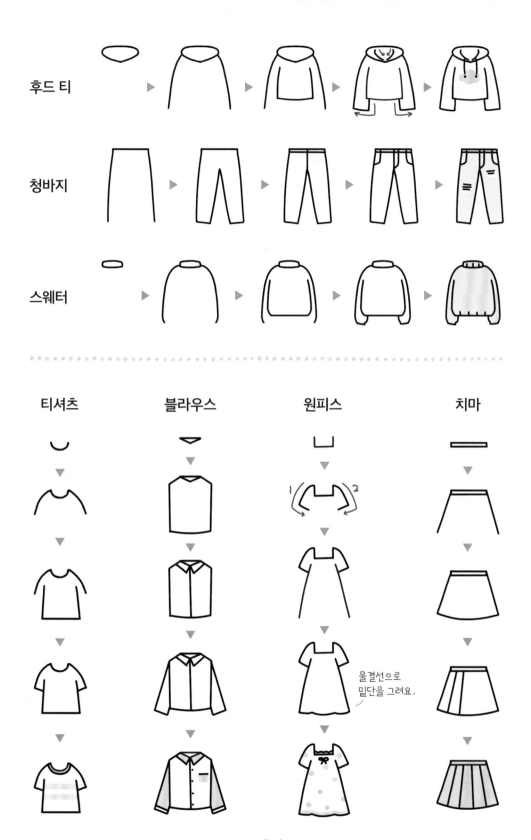

후드 티

청바지

스웨터

티셔츠　블라우스　원피스　치마

물결선으로
밑단을 그려요.

89

주방 도구

식칼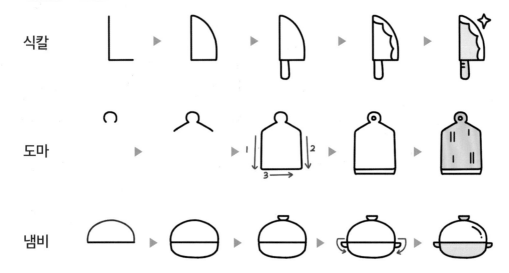

도마

냄비

프라이팬	뒤집개	압력 밥솥	양념통

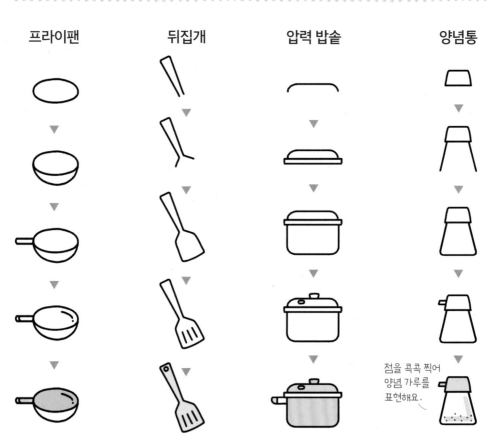

점을 콕콕 찍어
양념 가루를
표현해요.

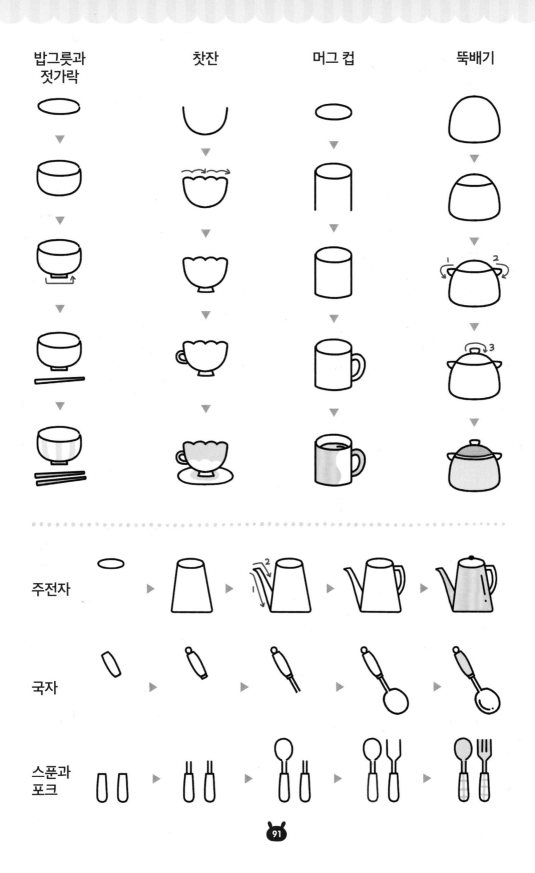

밥그릇과
젓가락

찻잔

머그 컵

뚝배기

주전자

국자

스푼과
포크

네모로 가구 그리기

탁자, 의자,
옷장 같은 가구는
어떻게 그릴까요?

네모 + 가로줄

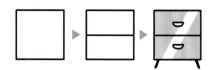

네모에 가로줄을 그으면 서랍이 만들어져요.
손잡이와 다리를 그리면 서랍장 완성.

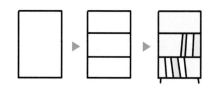

책이 꽂힌 책장은 네모 안에 줄을 그어
표현해요.

길쭉한 네모

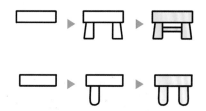

길쭉한 네모로 등받이 없는 의자를
그릴 수 있어요.

큰 네모 안에
작은 네모를
그려서 서랍을
표현할 수 있어요!

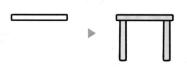

길쭉한 네모로 탁자의 윗면과 다리를 그려요.

큰 네모 + 작은 네모

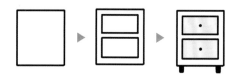

네모 안에 크기가 같은 작은 네모들을 그리면
서랍이 만들어져요.

네모+십자 모양

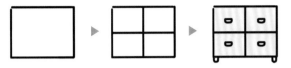

네모 안에 커다란 십자 모양을 그리면 여러 개의
작은 서랍이 만들어져요.

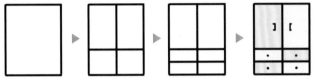

네모 안에 길쭉한 십자 모양을
그려 서랍과 문을 만들어요.

침대 그리기

그런데 침대 그리기는
아직 너무 어려워요…….

걱정 말아요!
침대도 네모와 사다리꼴
그리기부터 시작해요.

커다란 네모를 그린 다음
다리를 그려 넣어요.

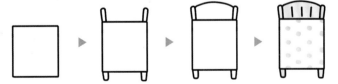

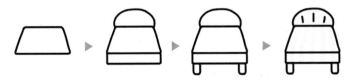

먼저 사다리꼴을 그린 후,
머리맡에 반원을 그리고,
밑면에는 직사각형을 더해요.
마지막으로 다리를 그려 넣어요.

여러 가지 가구

식탁	원형 테이블	소파	신발장

스툴

의자

1인용 소파

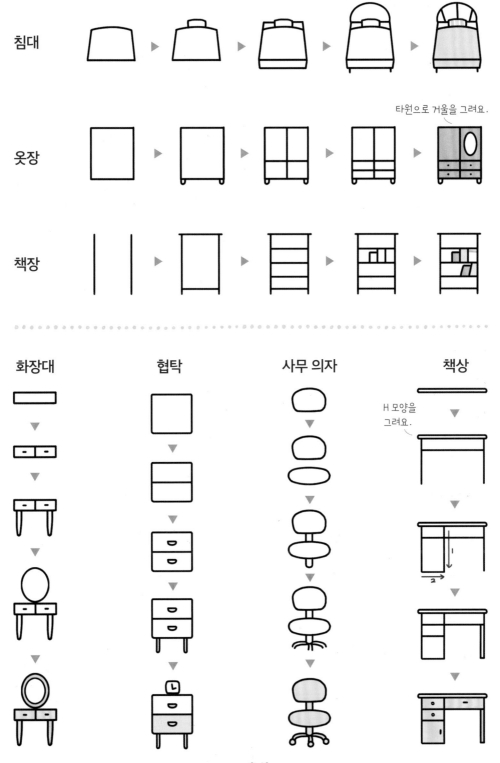

침대

옷장

타원으로 거울을 그려요.

책장

화장대

협탁

사무 의자

책상

H 모양을
그려요.

헤어
드라이어

스탠드

전기 주전자

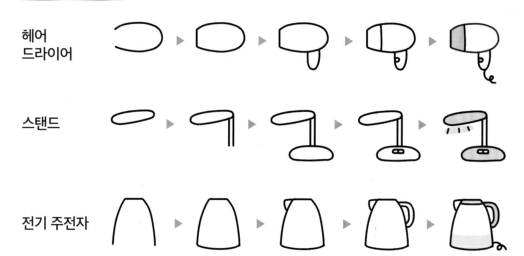

TV

전자레인지

세탁기

냉장고

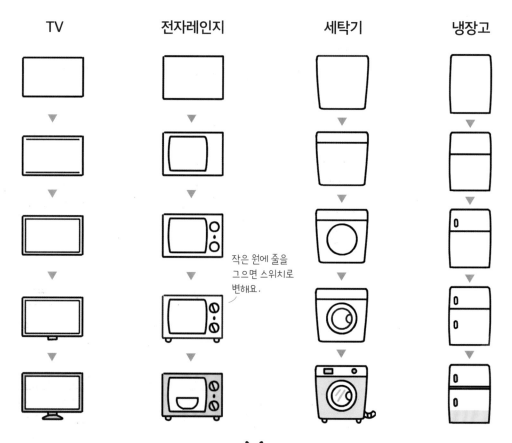

작은 원에 줄을
그으면 스위치로
변해요.

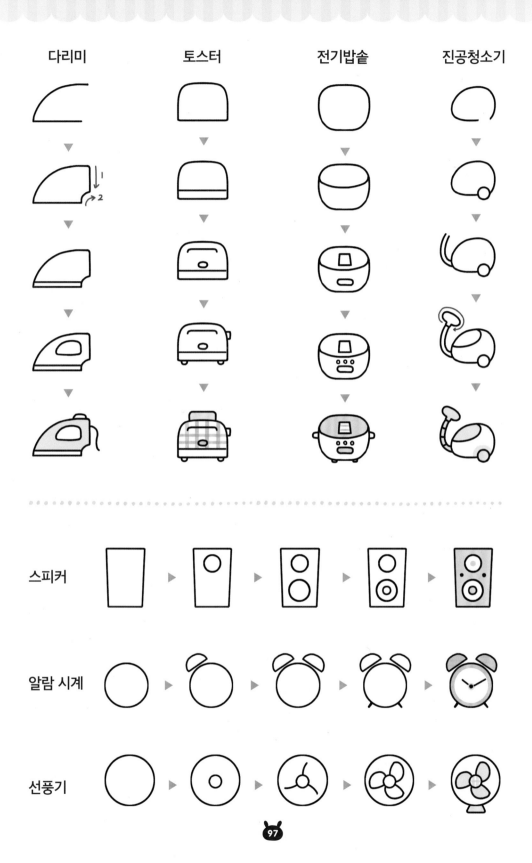

다리미 토스터 전기밥솥 진공청소기

스피커

알람 시계

선풍기

집과 건물

작은 집	큰 집	귀여운 집	네모난 집

아래쪽이
살짝 좁게

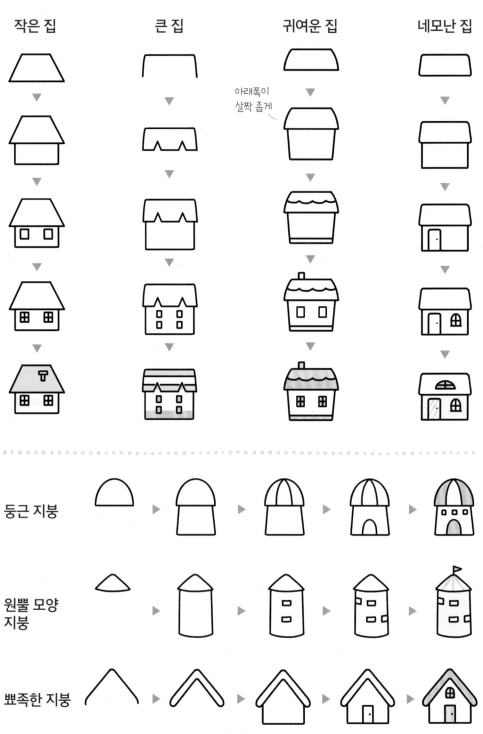

둥근 지붕

원뿔 모양
지붕

뾰족한 지붕

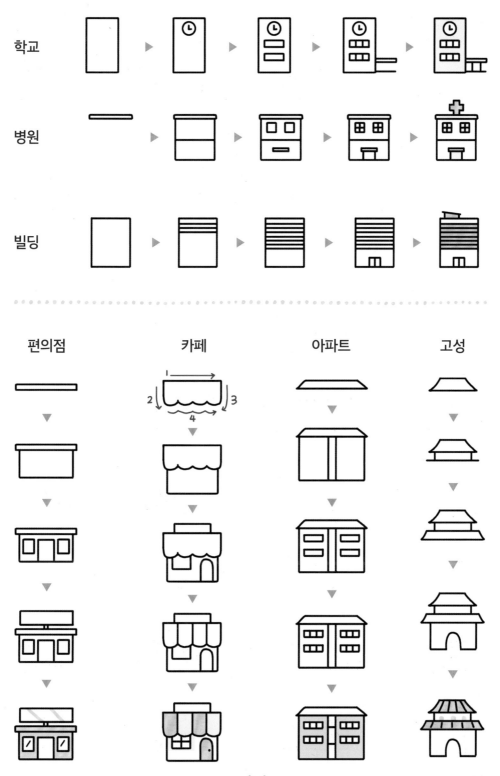

학교

병원

빌딩

편의점 카페 아파트 고성

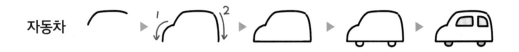

자동차

택시

초고속
열차

| 승합차 | 버스 | 자전거 | 스쿠터 |

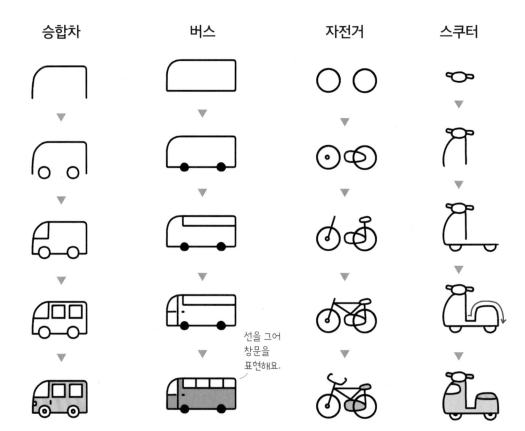

선을 그어
창문을
표현해요.

비행기　　　헬리콥터　　　배　　　돛단배

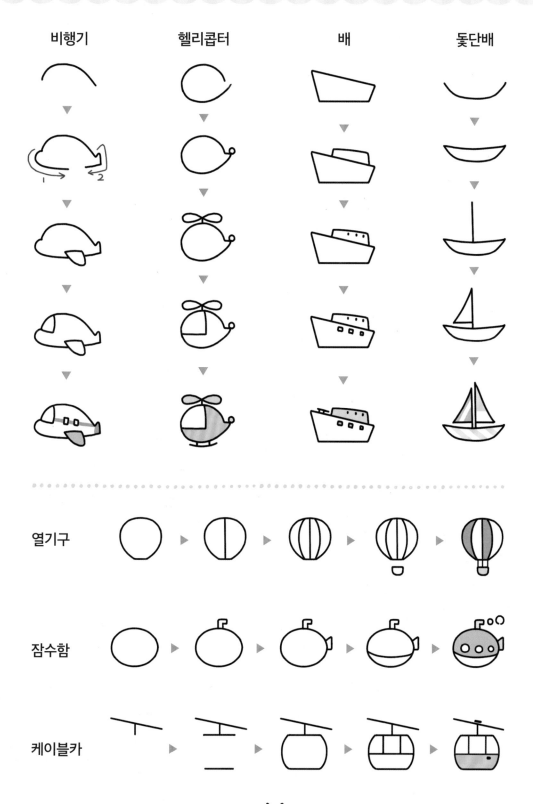

열기구

잠수함

케이블카

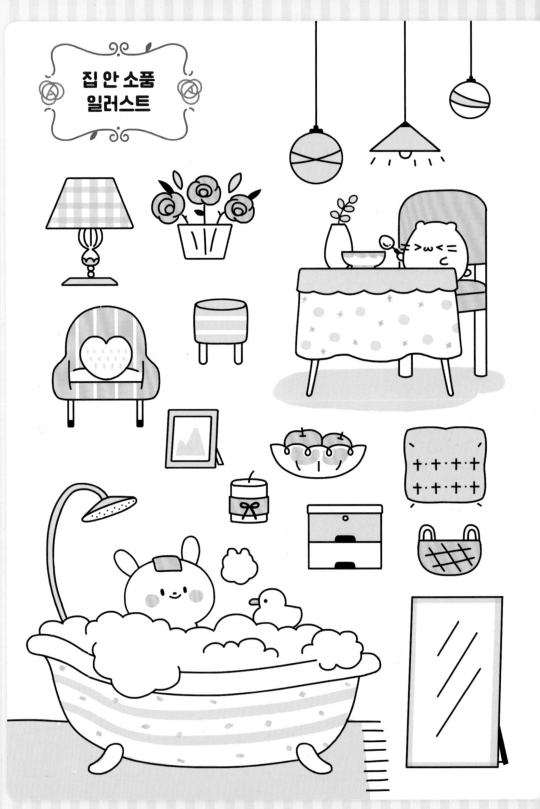

집 안 소품
일러스트

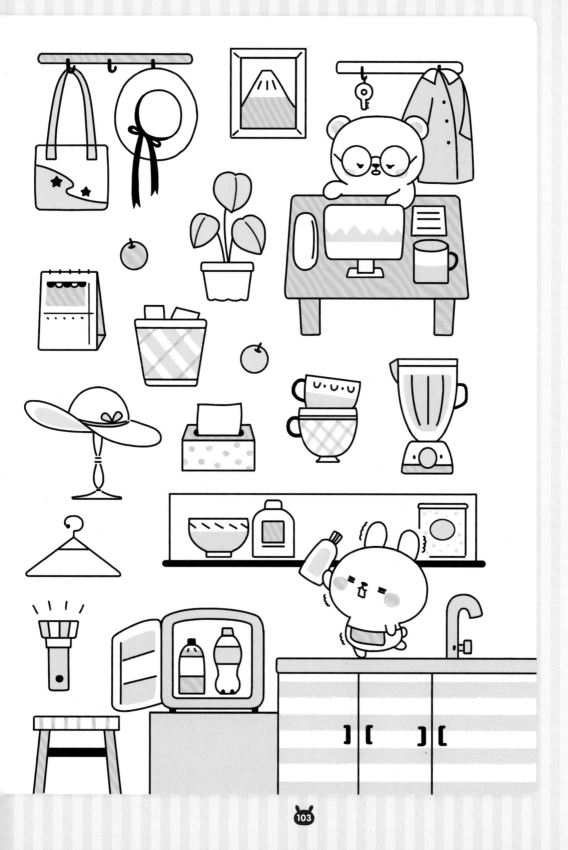

취미

미술 도구와 악기

붓	물감	팔레트	물통

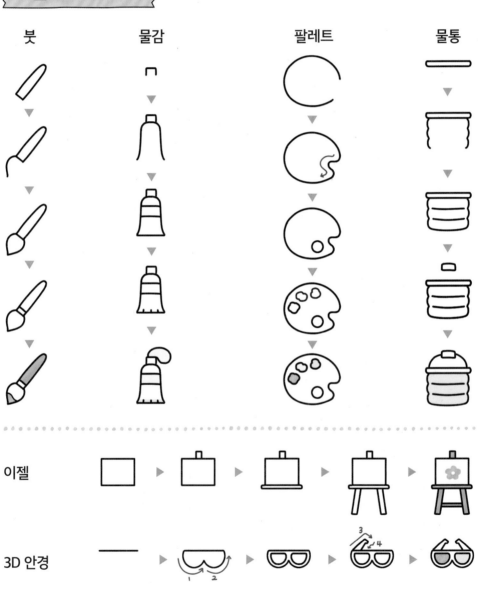

이젤

3D 안경

팝콘

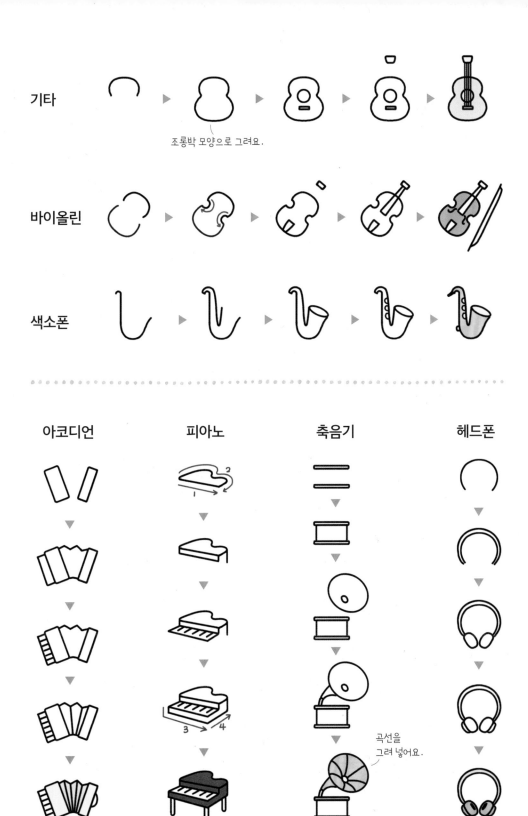

기타

조롱박 모양으로 그려요.

바이올린

색소폰

아코디언 피아노 축음기 헤드폰

곡선을
그려 넣어요.

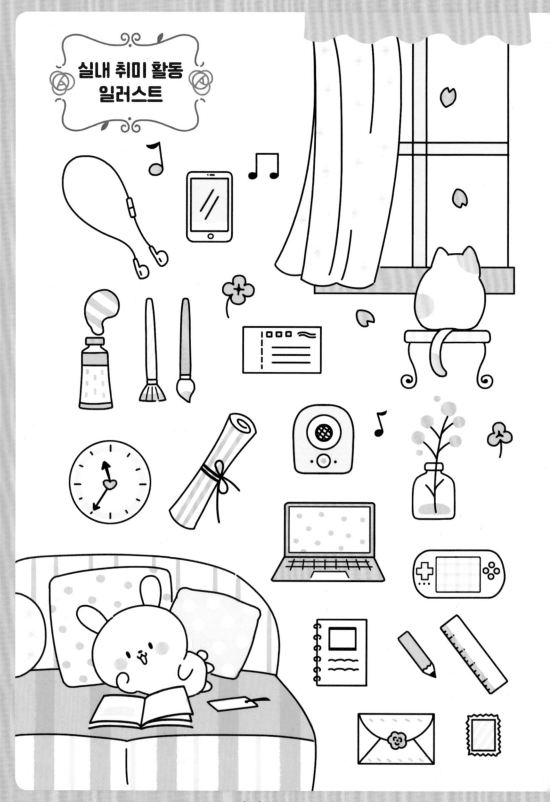

실내 취미 활동 일러스트

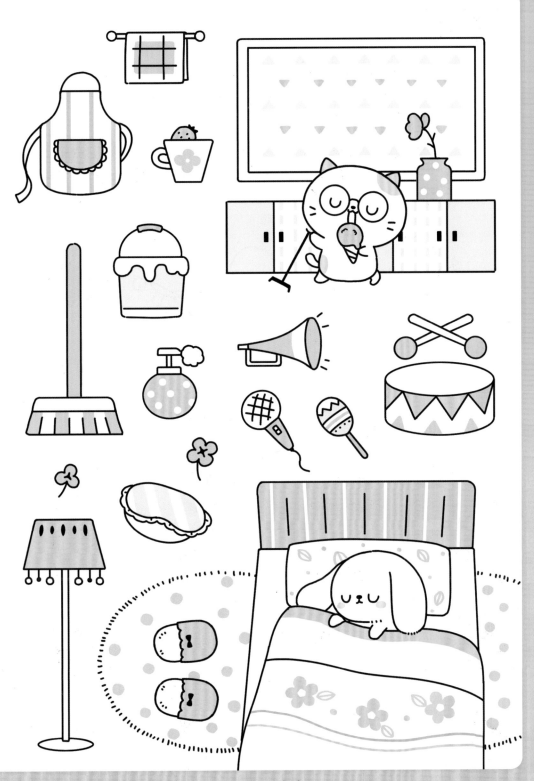

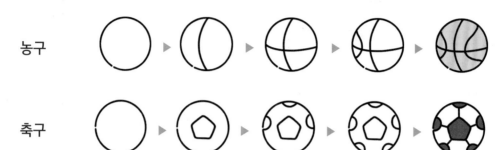

농구

축구

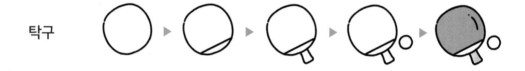

가운데에 오각형을 그려요.

탁구

배드민턴	잠수경	테니스	권투 장갑

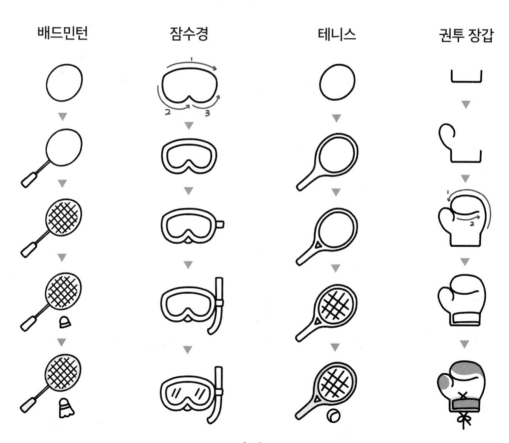

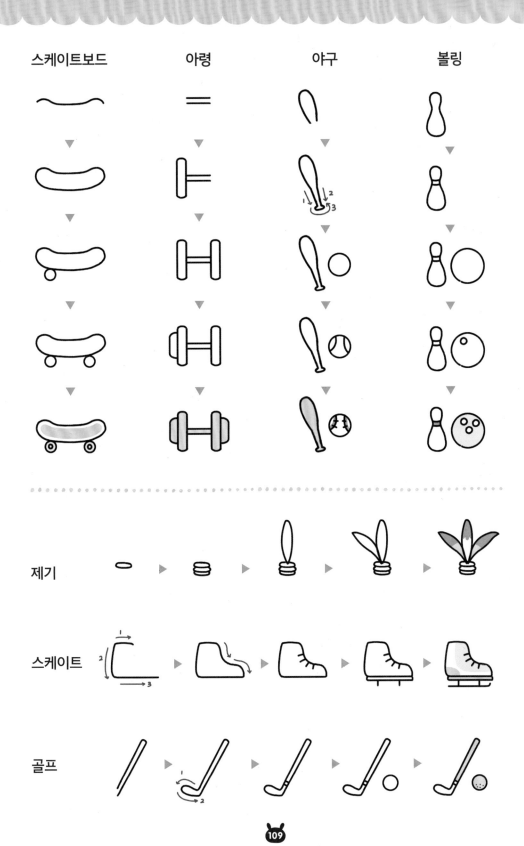

스케이트보드 아령 야구 볼링

제기

스케이트

골프

정원 용품

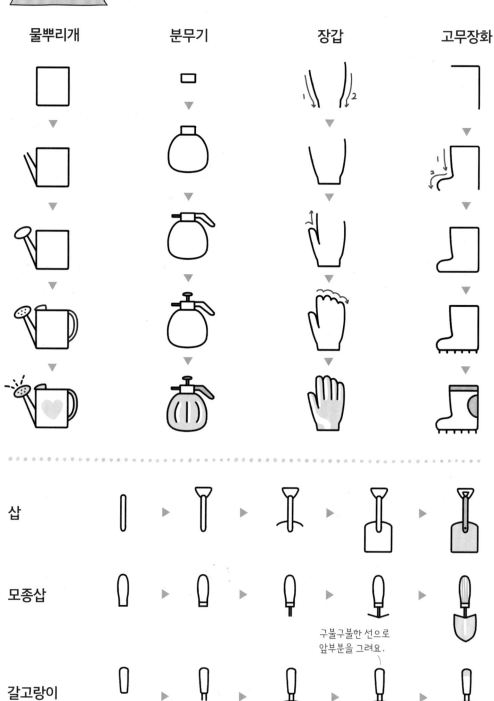

물뿌리개　분무기　장갑　고무장화

삽

모종삽

구불구불한 선으로
앞부분을 그려요.

갈고랑이

갈퀴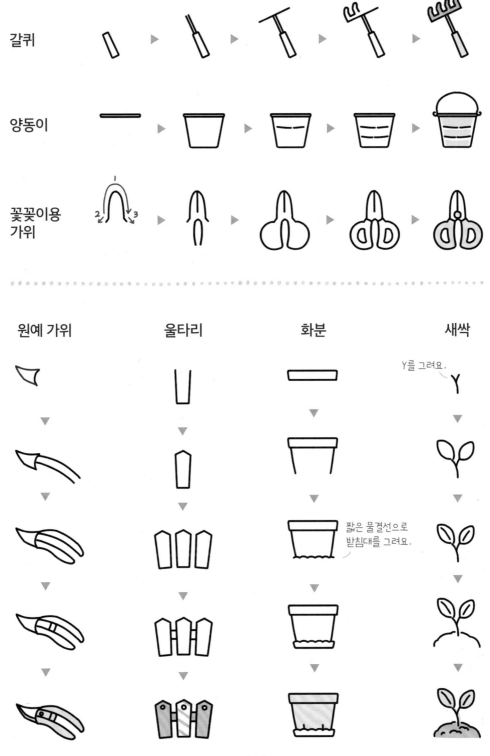

양동이

꽂꽂이용
가위

원예 가위 　울타리 　화분 　새싹

Y를 그려요.

짧은 물결선으로
받침대를 그려요.

문구 용품

연필

볼펜

형광펜

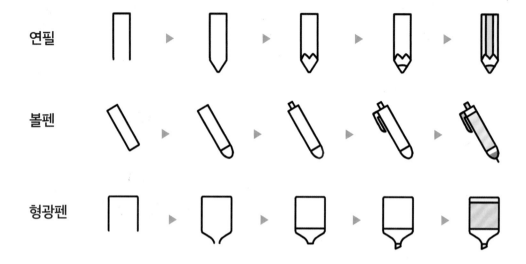

삼각자 공책 스프링 노트 포스트잇

스프링은
C 로 그려요.

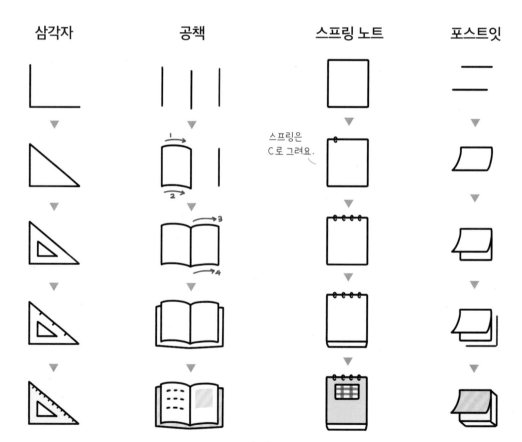

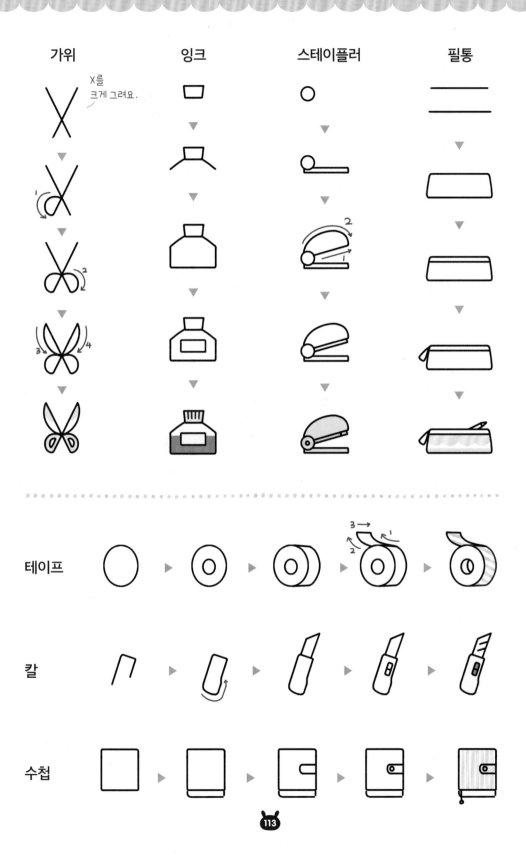

가위	잉크	스테이플러	필통

X를 크게 그려요.

테이프

칼

수첩

화장품

립스틱	브러시	쿠션 팩트	향수

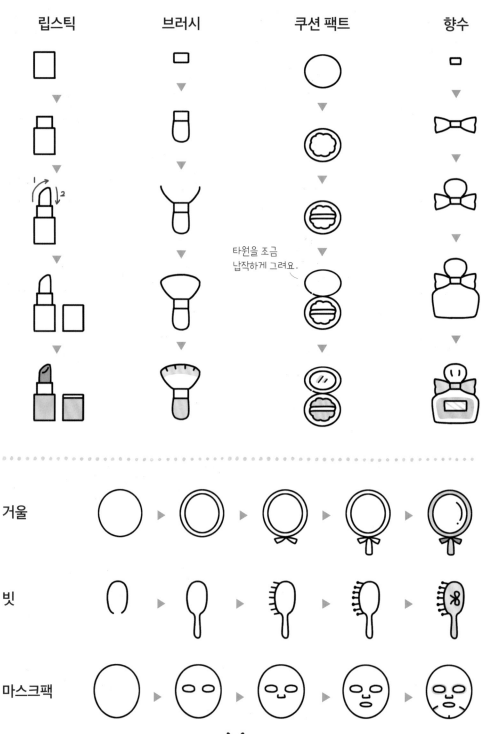

타원을 조금
납작하게 그려요.

거울

빗

마스크팩

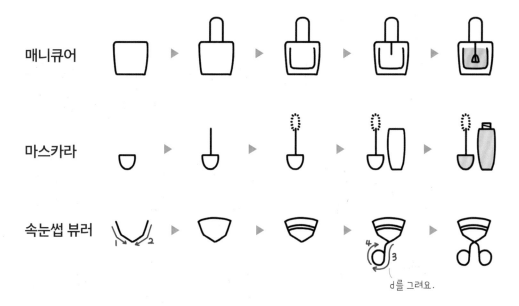

매니큐어

마스카라

속눈썹 뷰러

d를 그려요.

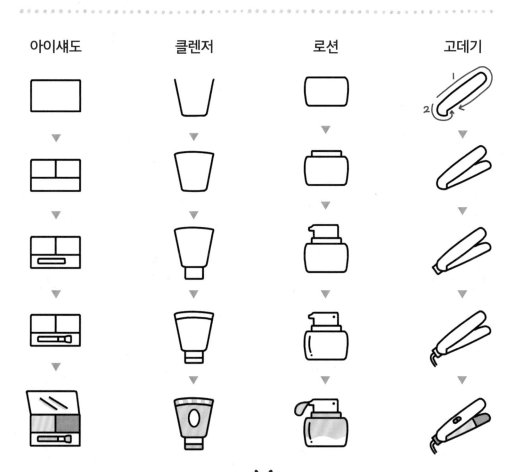

아이섀도 클렌저 로션 고데기

핸드폰

캐리어

백팩

선글라스　　　모자　　　폴라로이드　　　카메라

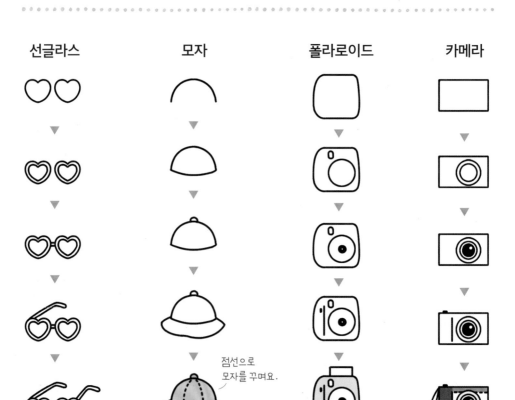

점선으로
모자를 꾸며요.

116

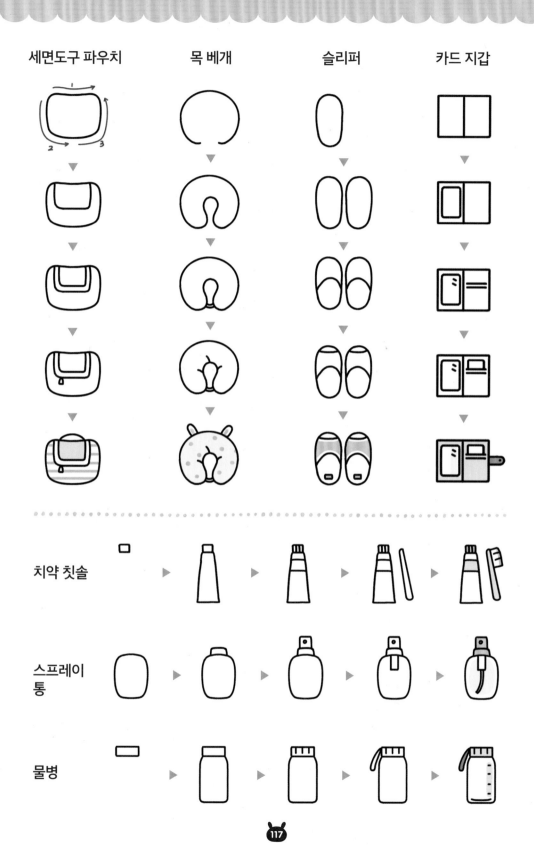

세면도구 파우치　　　목 베개　　　슬리퍼　　　카드 지갑

치약 칫솔

스프레이
통

물병

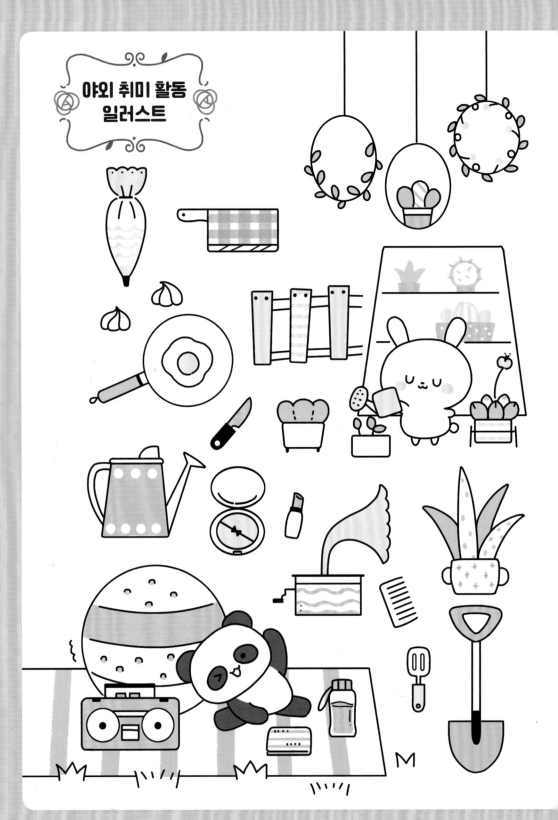

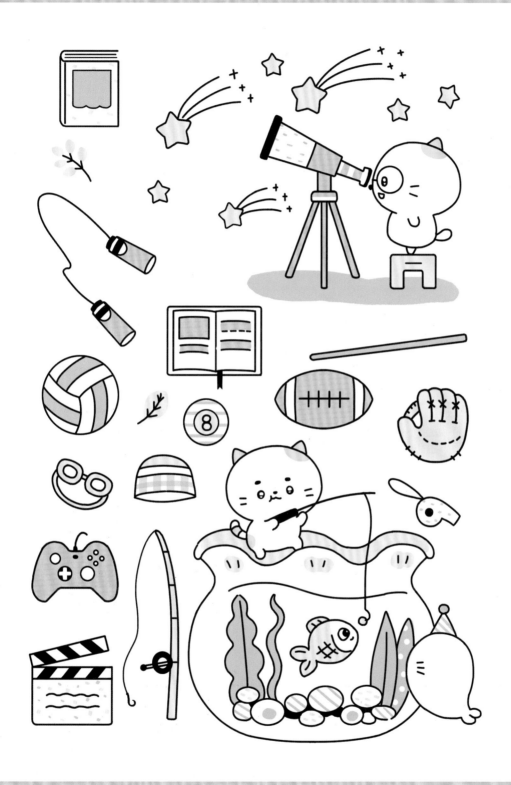

음식

음식 그리기

물결선을
활용해 봐요!

맛있는 음식이
너무 많아. 다 먹기 전에
모두 그리고 싶어!

크림 그리기

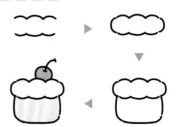

크림을 그릴 때는 먼저 위아래 대칭으로
물결선을 그리고 양옆을 그려요.

빵 그리기

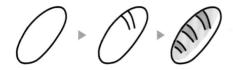

마지막에 짧은 선을 그려 넣어요.

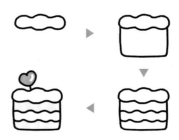

안쪽에 물결선을 그리면 빵 속에 든 크림을
표현할 수 있어요.

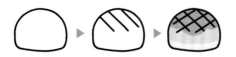

마지막에 격자 무늬를 그려 넣어요.

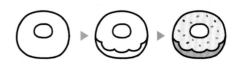

도넛을 그릴 때는 아래 방향으로
물결선을 그려요.

빙수 그리기

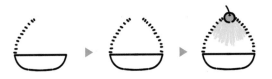

스프 그리기

마지막에 곡선을 원 모양으로
겹쳐 그리면 밋밋하지 않아요.

튀김 그리기

작은 곡선이 촘촘할수록
튀김도 더욱 바삭바삭해
보여요.

밥과 면 그리기

밥과 면이
생각보다 그리기가
어려워요…….

요령만 익히면
쉽게 그릴 수 있어요.

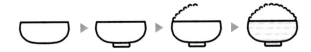

먼저 그릇을 그린 다음, 그 위에
볼록볼록 선을 둥글게 그려요.

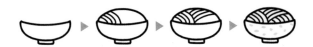

먼저 그릇을 그린 다음, 윗부분을
둥글게 그려요. 안쪽에 선을
촘촘하게 그려 넣어요.

여러 가지 디저트

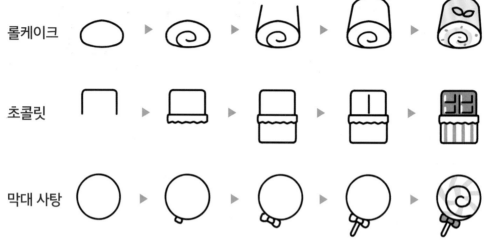

롤케이크 ▶ ▶ ▶ ▶

초콜릿 ▶ ▶ ▶ ▶

막대 사탕 ▶ ▶ ▶ ▶

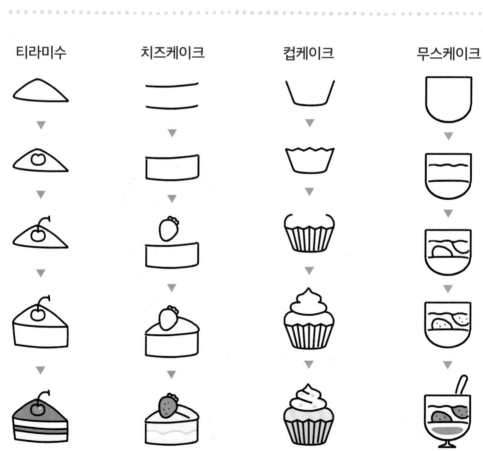

티라미수
치즈케이크
컵케이크
무스케이크

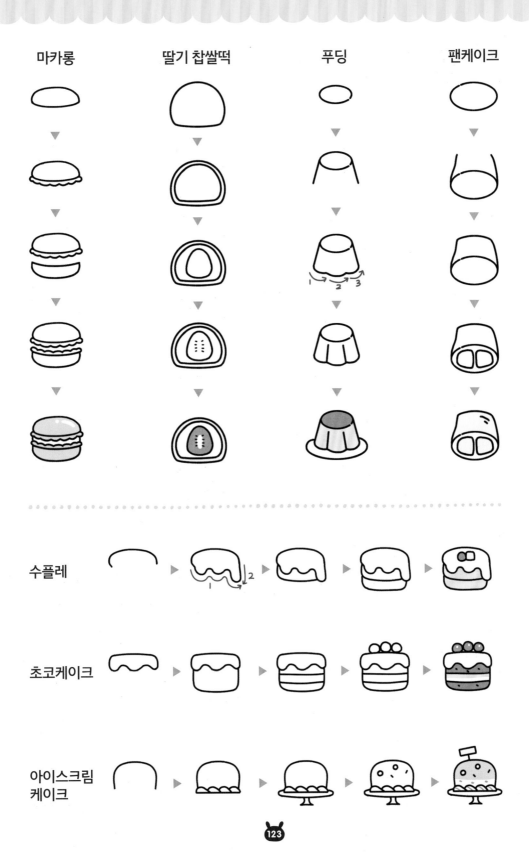

마카롱　　딸기 찹쌀떡　　푸딩　　팬케이크

수플레

초코케이크

아이스크림
케이크

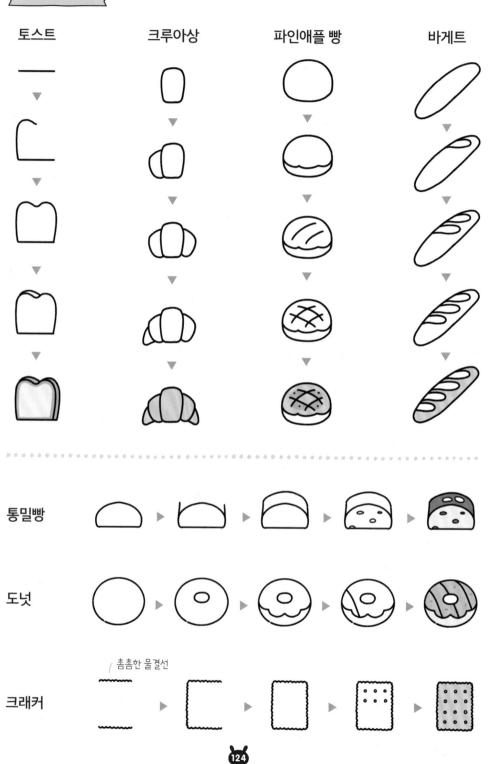

베이커리

토스트　　크루아상　　파인애플 빵　　바게트

통밀빵

도넛

크래커

촘촘한 물결선

식빵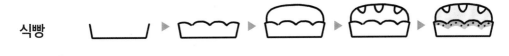

안쪽에 소용돌이를 그려요.

**몽블랑
데니쉬**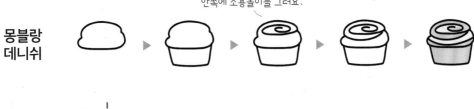

쿠키

와플	거품기	오븐 장갑	오븐

부채꼴을 그려요.

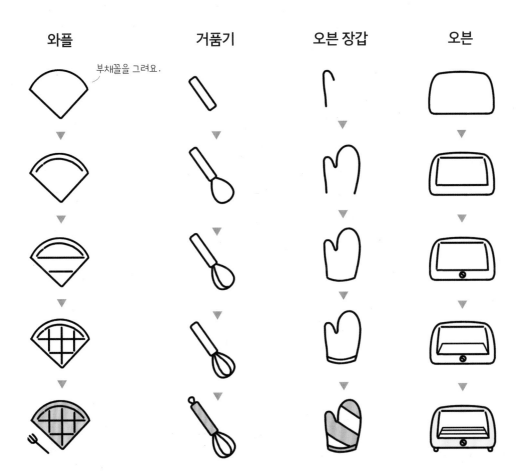

다양한 음료수

콜라

사이다

레몬주스

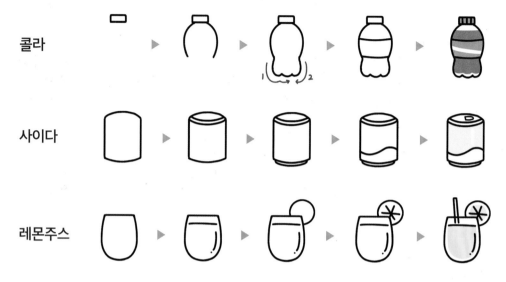

우유 요거트 요구르트 야채 주스

측면도
그려 봐요.

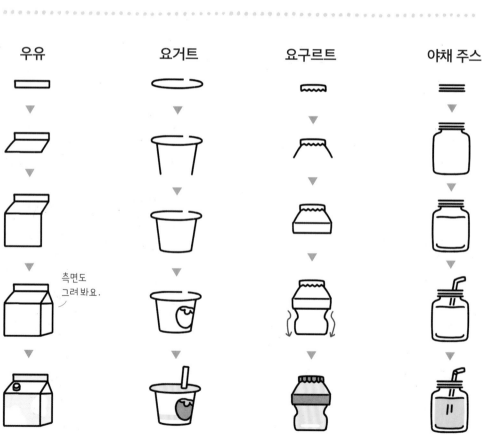

126

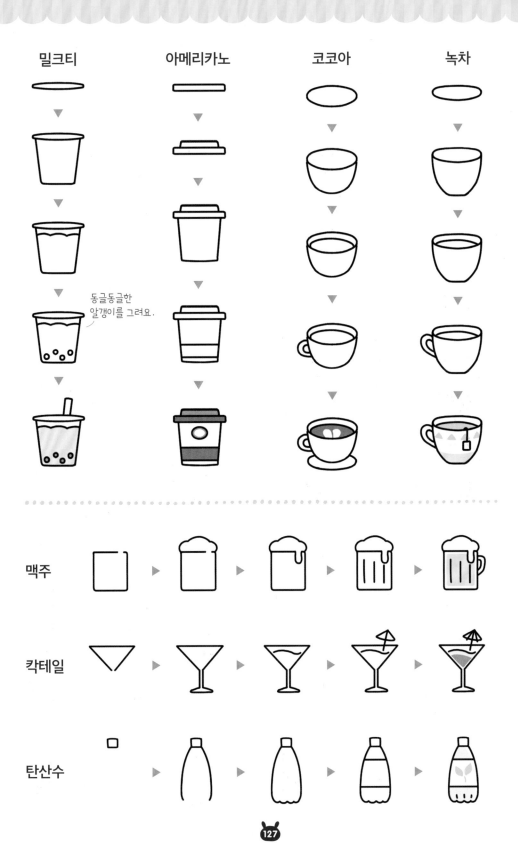

밀크티　　아메리카노　　코코아　　녹차

동글동글한
알갱이를 그려요.

맥주

칵테일

탄산수

127

아이스크림

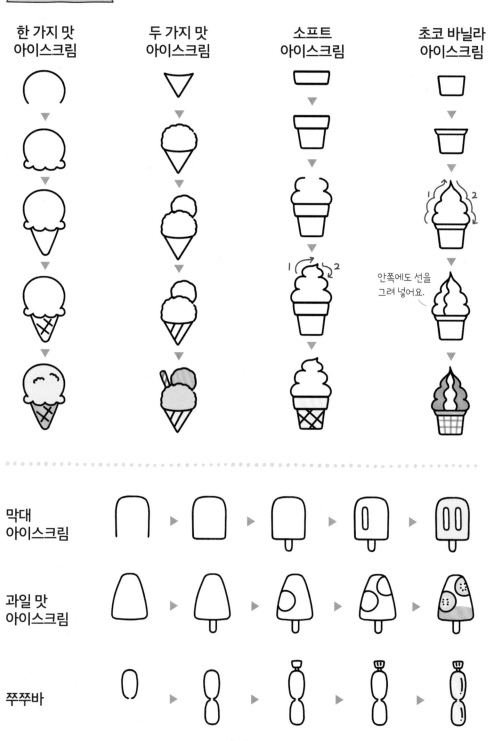

한 가지 맛 아이스크림	두 가지 맛 아이스크림	소프트 아이스크림	초코 바닐라 아이스크림

안쪽에도 선을 그려 넣어요.

막대 아이스크림

과일 맛 아이스크림

쭈쭈바

회오리바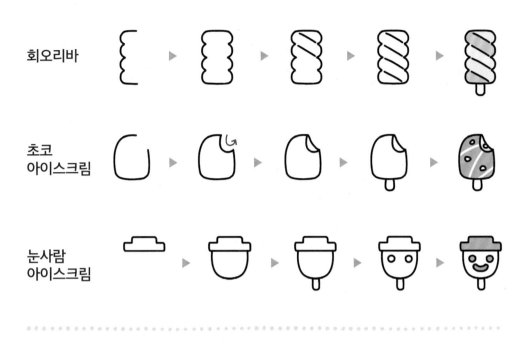

초코
아이스크림

눈사람
아이스크림

콘 아이스크림	컵 아이스크림	빙수	눈꽃 빙수

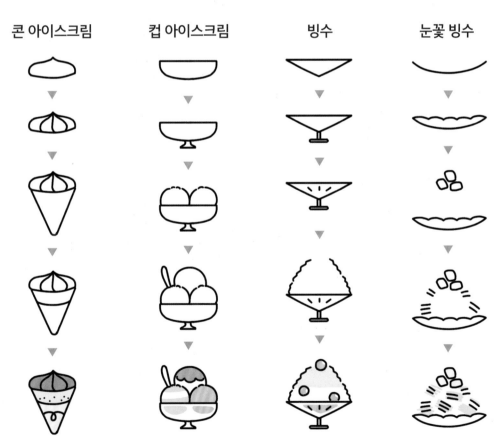

달콤한 디저트
일러스트

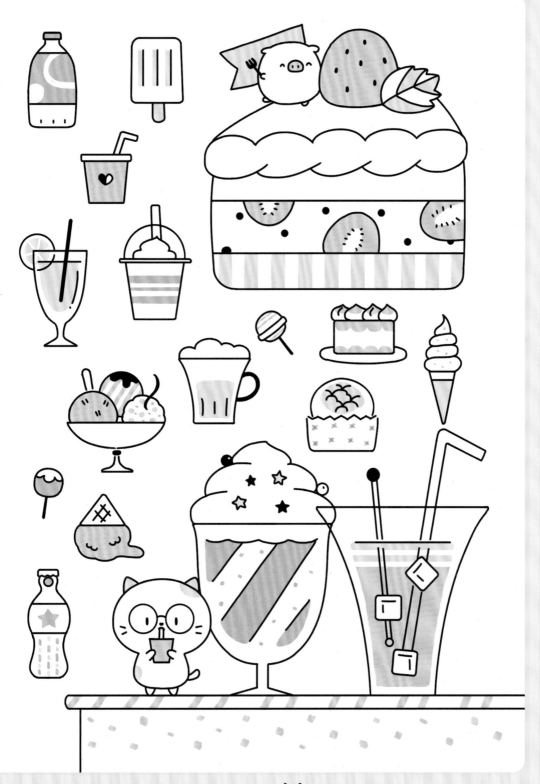

자주 먹는 음식

찐만두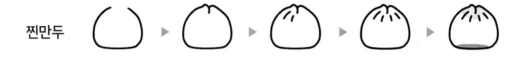

물만두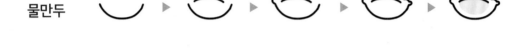

볶음밥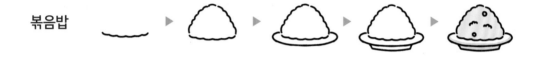

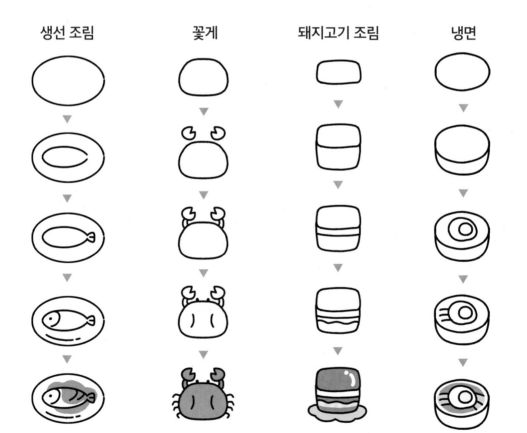

| 생선 조림 | 꽃게 | 돼지고기 조림 | 냉면 |

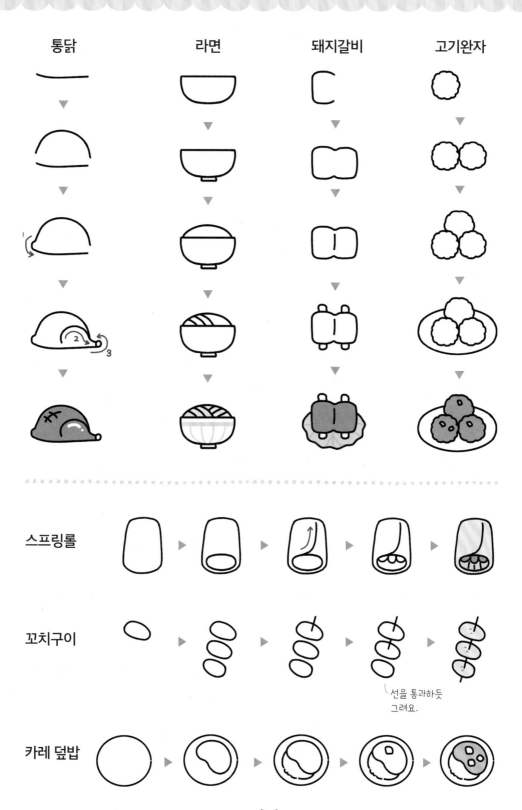

통닭	라면	돼지갈비	고기완자

스프링롤				

꼬치구이				

선을 통과하듯
그려요.

카레 덮밥				

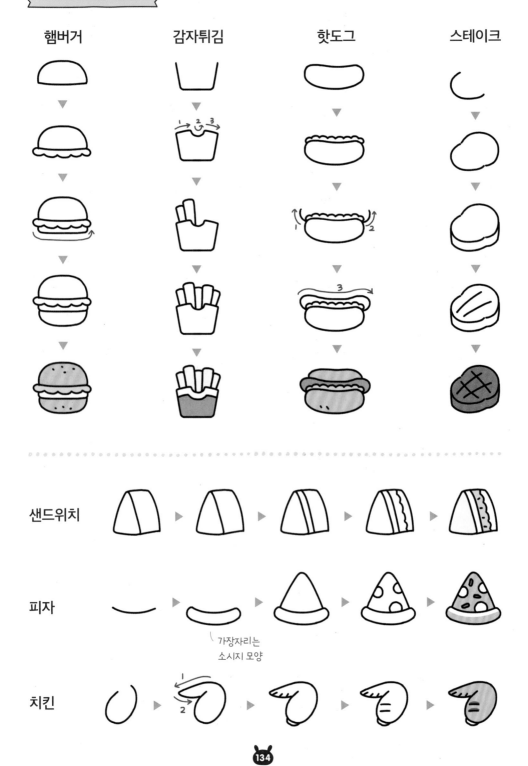

이국적인 음식

햄버거	감자튀김	핫도그	스테이크

가장자리는
소시지 모양

샌드위치

피자

치킨

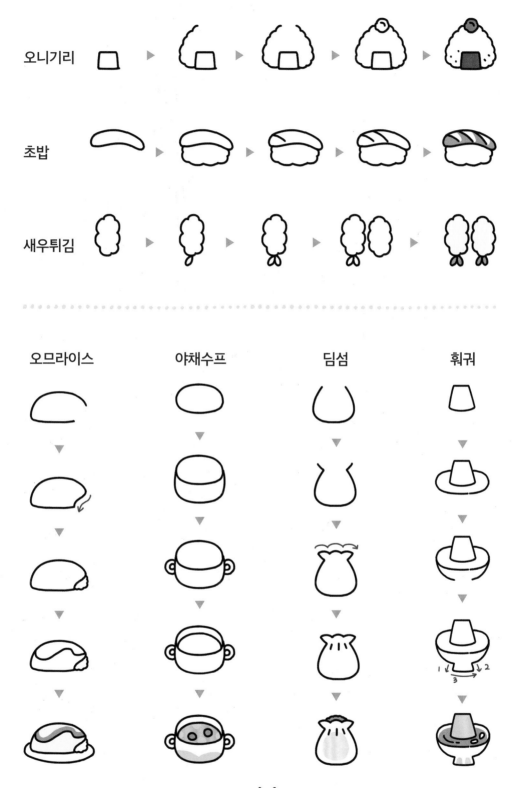

오니기리

초밥

새우튀김

오므라이스

야채수프

딤섬

훠궈

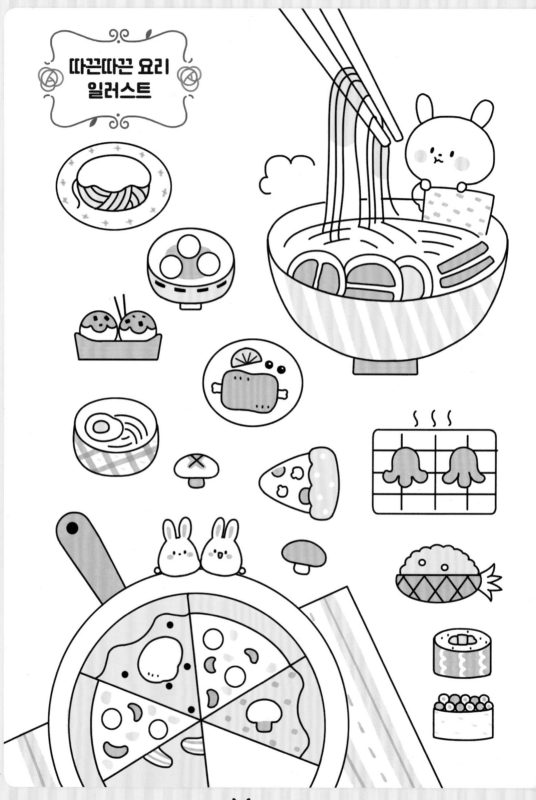

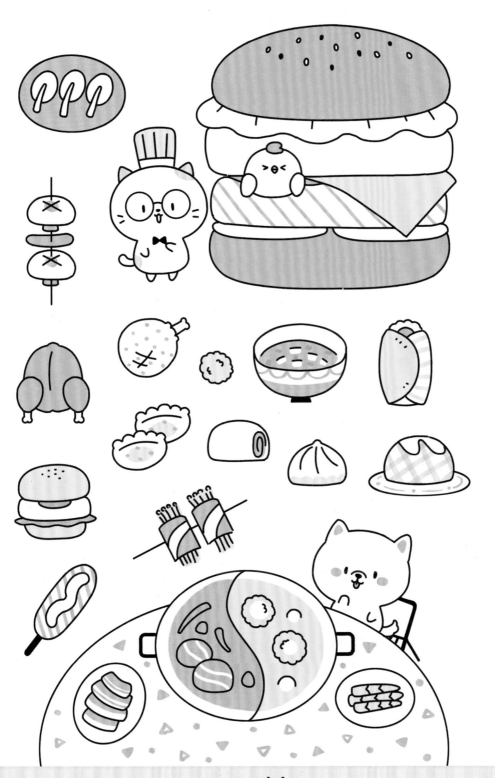

계절과 기념일

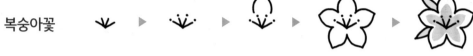

복숭아꽃

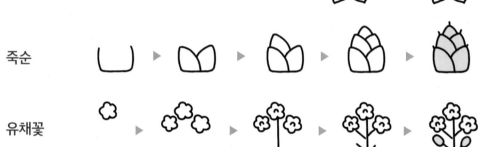

죽순

유채꽃

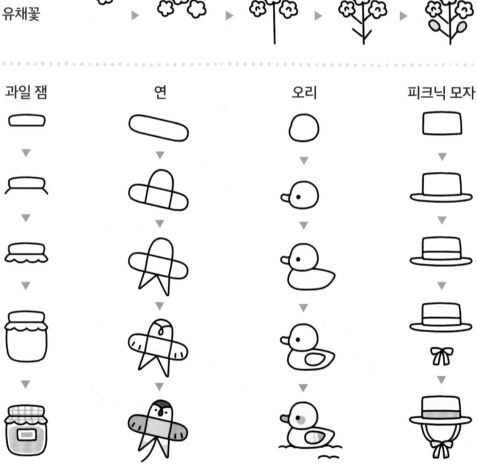

과일 잼 　　　 연 　　　 오리 　　　 피크닉 모자

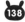

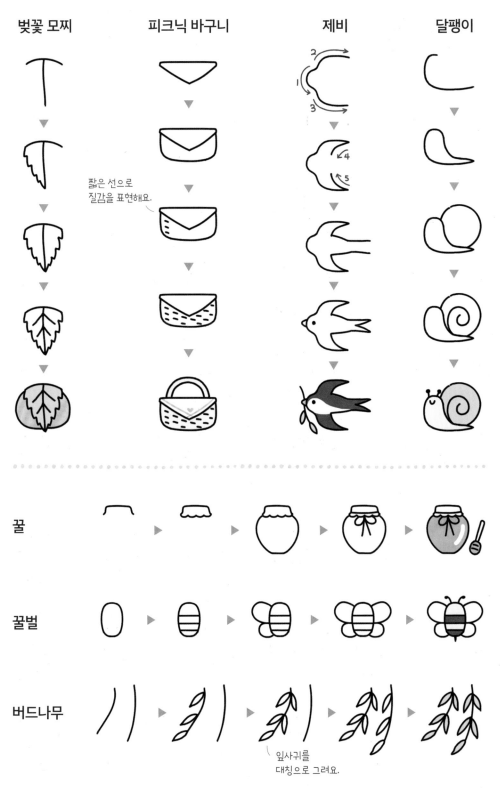

벚꽃 모찌 피크닉 바구니 제비 달팽이

짧은 선으로
질감을 표현해요.

꿀

꿀벌

버드나무

잎사귀를
대칭으로 그려요.

무더운 여름

시원한 수박

슬리퍼

금붕어

민소매 셔츠

풍경

맑음이 인형

미니 선풍기

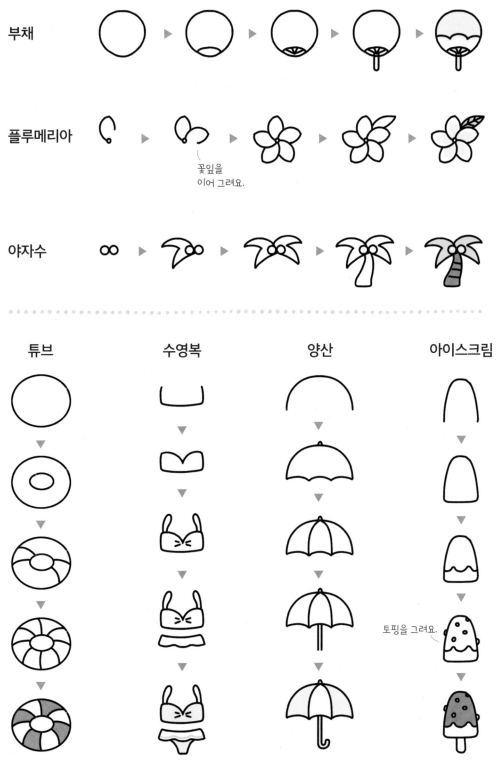

부채

플루메리아

꽃잎을
이어 그려요.

야자수

튜브 수영복 양산 아이스크림

토핑을 그려요.

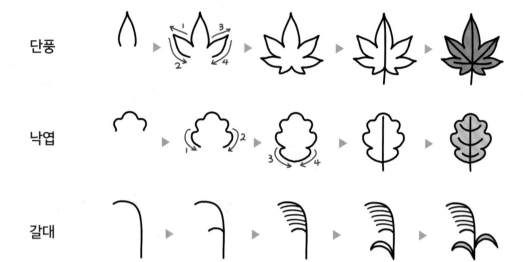

단풍

낙엽

갈대

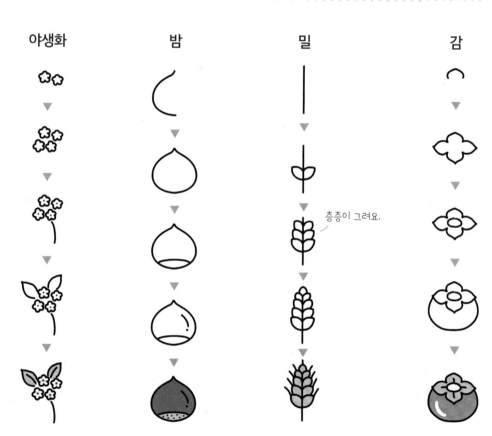

야생화 　　 밤 　　 밀 　　 감

층층이 그려요.

142

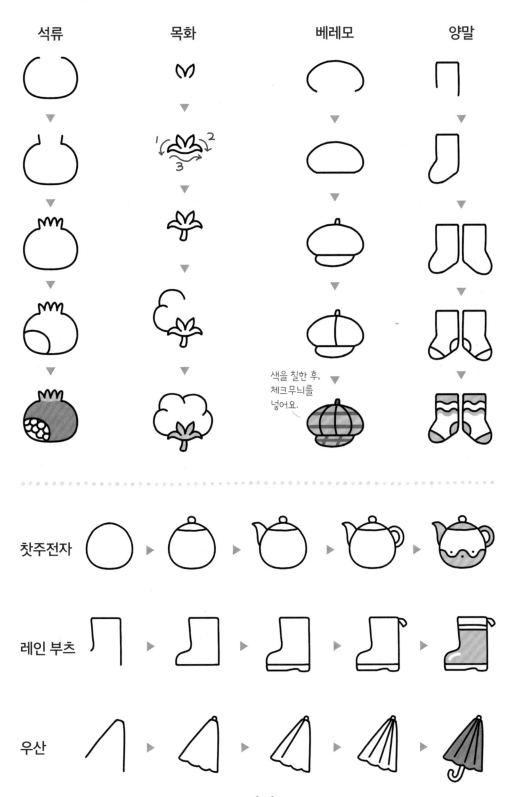

석류　　　　목화　　　　　베레모　　　　　양말

색을 칠한 후,
체크 무늬를
넣어요.

찻주전자

레인 부츠

우산

143

눈 내리는 겨울

눈사람	눈꽃	털모자	털장갑

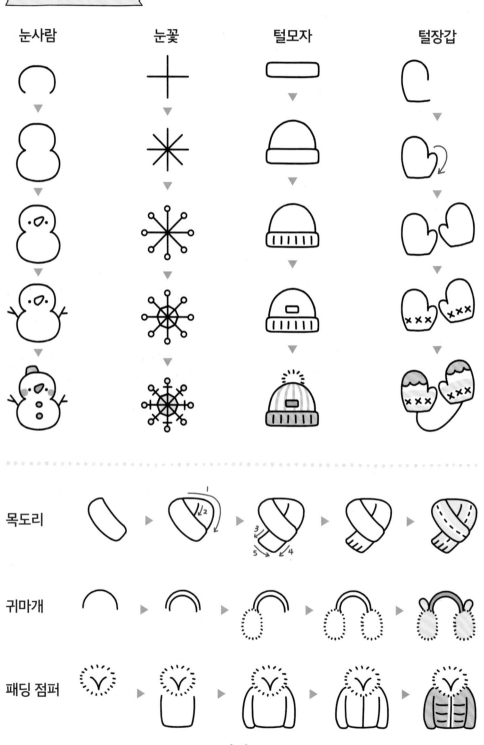

목도리

귀마개

패딩 점퍼

144

손난로

코코아

김을 표현해요.

보온병

벽난로 눈 덮인 집 눈 내린 산 뜨개실

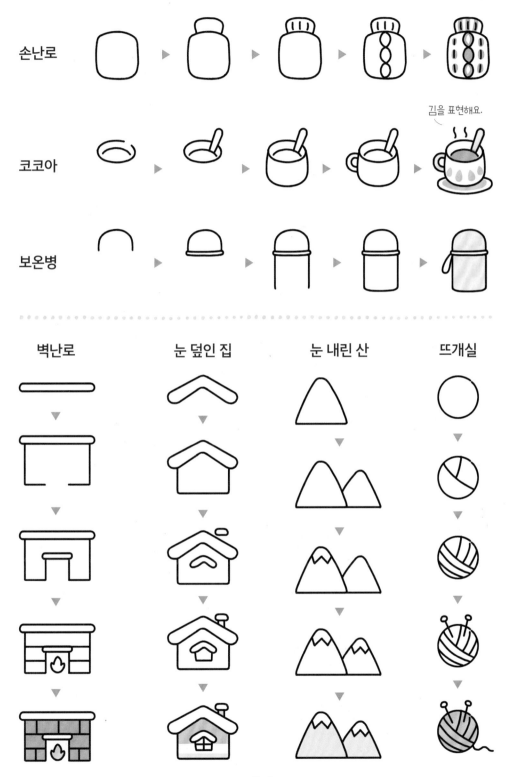

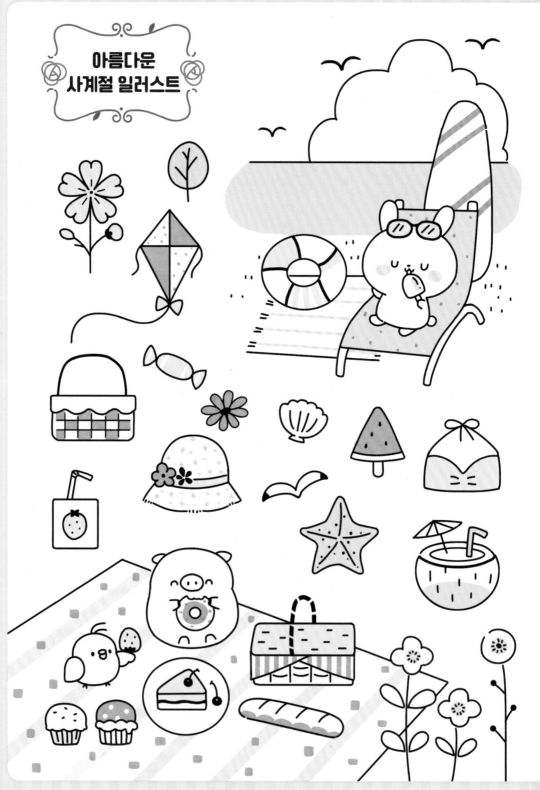

아름다운
사계절 일러스트

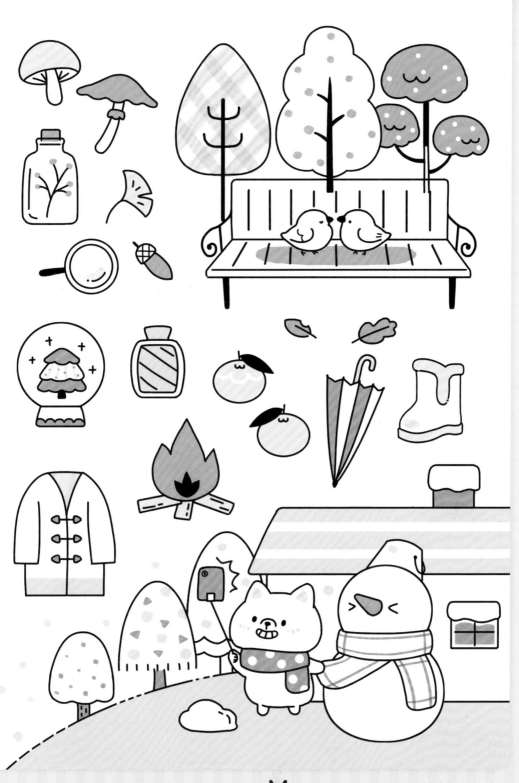

케이크

고깔모자

풍선

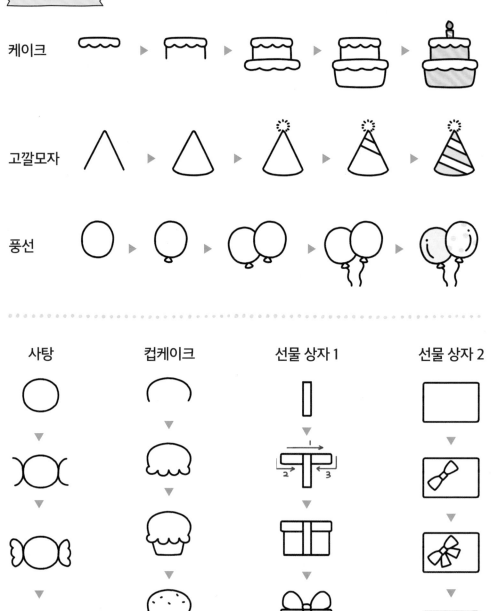

사탕 컵케이크 선물 상자 1 선물 상자 2

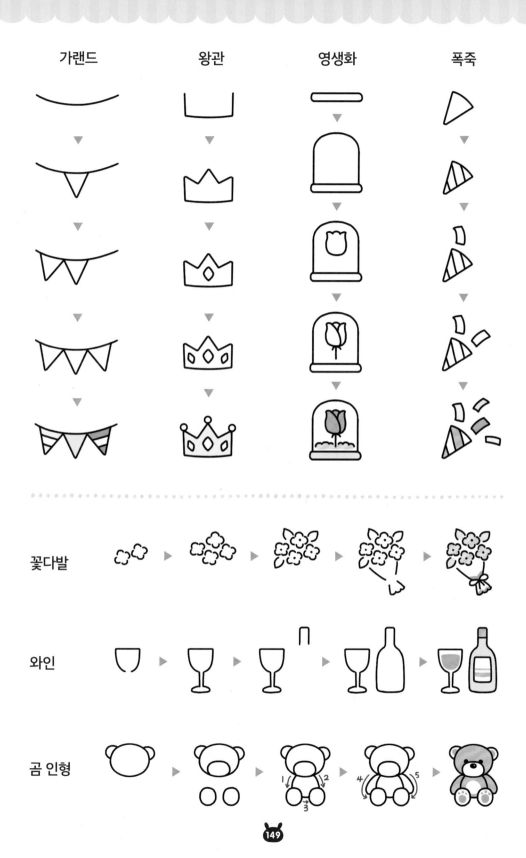

가랜드 왕관 영생화 폭죽

꽃다발

와인

곰 인형

중국 기념일과 명절

폭죽	불꽃	복주머니	매화

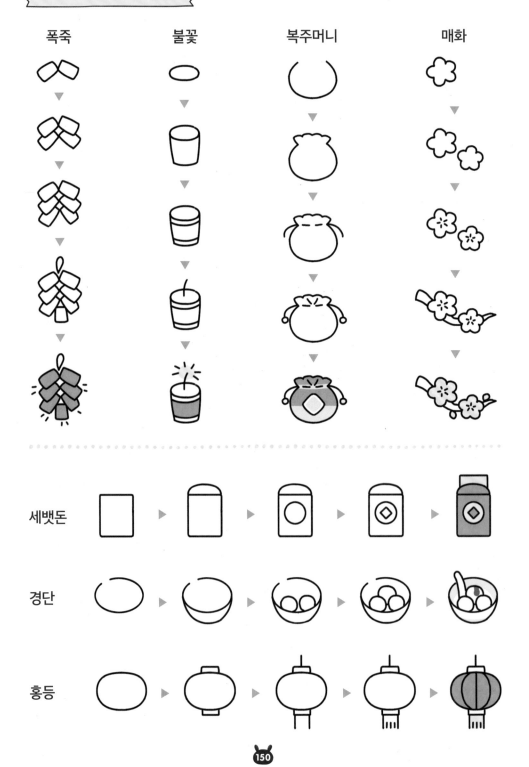

세뱃돈

경단

홍등

150

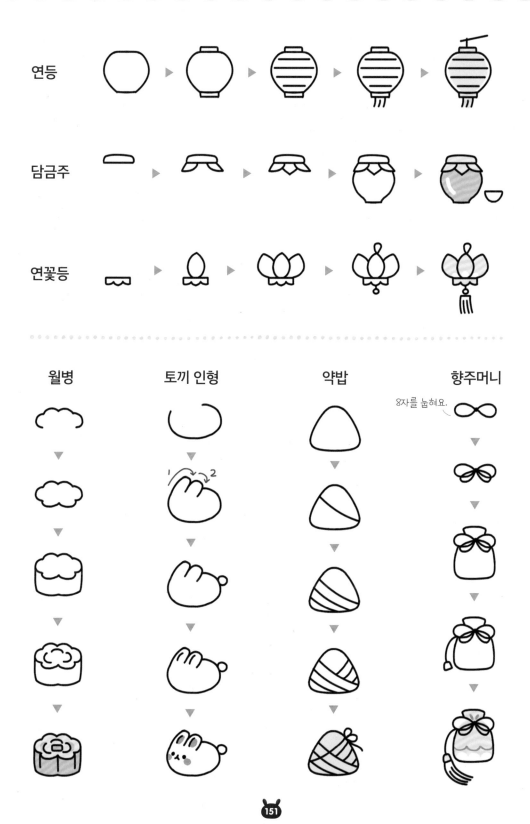

연등

담금주

연꽃등

월병

토끼 인형

약밥

향주머니

8자를 눕혀요.

151

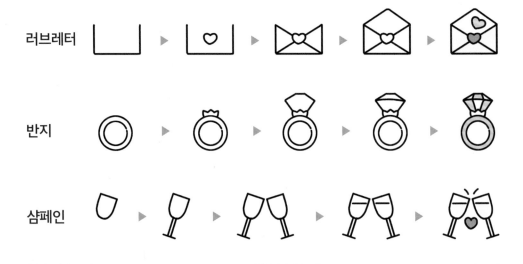

러브레터
반지
샴페인

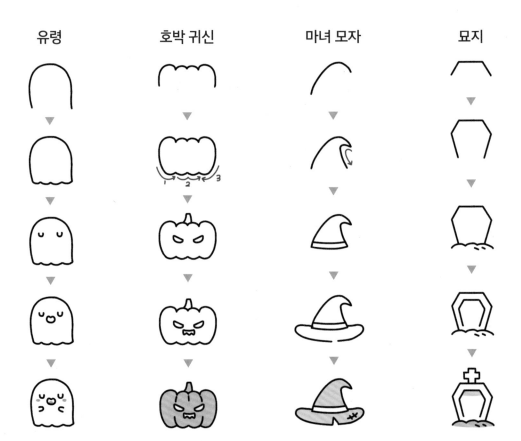

| 유령 | 호박 귀신 | 마녀 모자 | 묘지 |

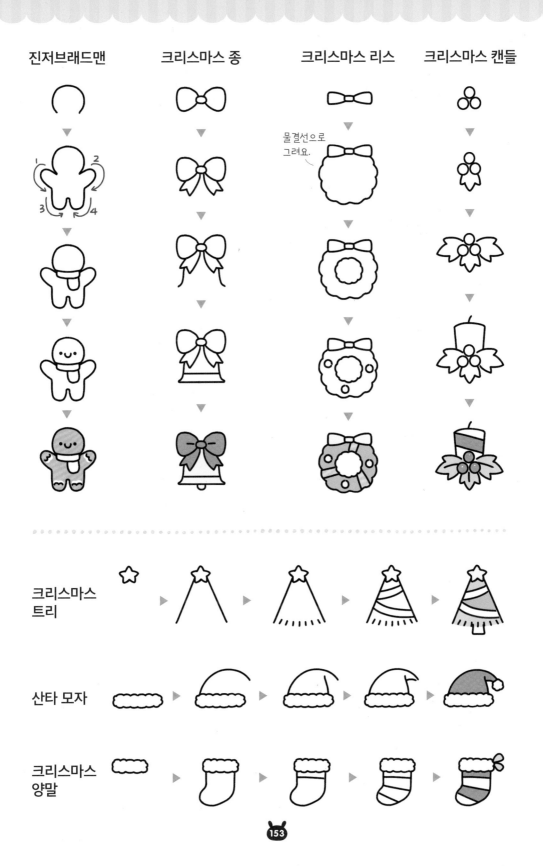

진저브래드맨 크리스마스 종 크리스마스 리스 크리스마스 캔들

물결선으로
그려요.

크리스마스
트리

산타 모자

크리스마스
양말

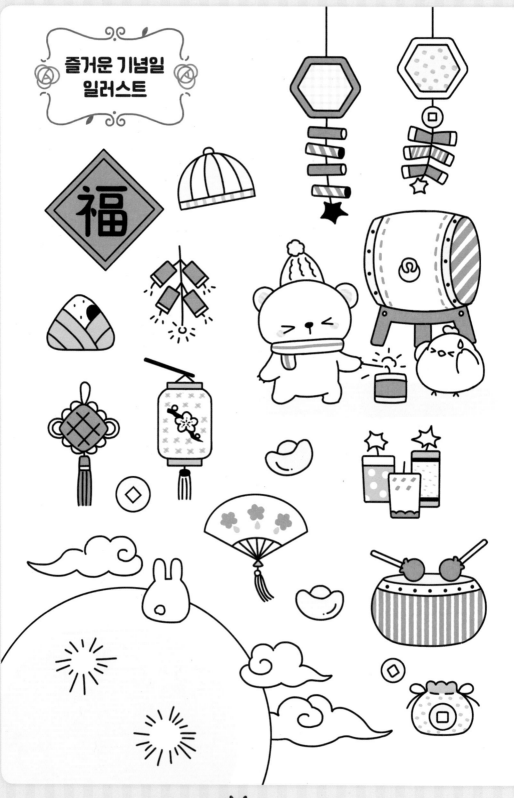

福

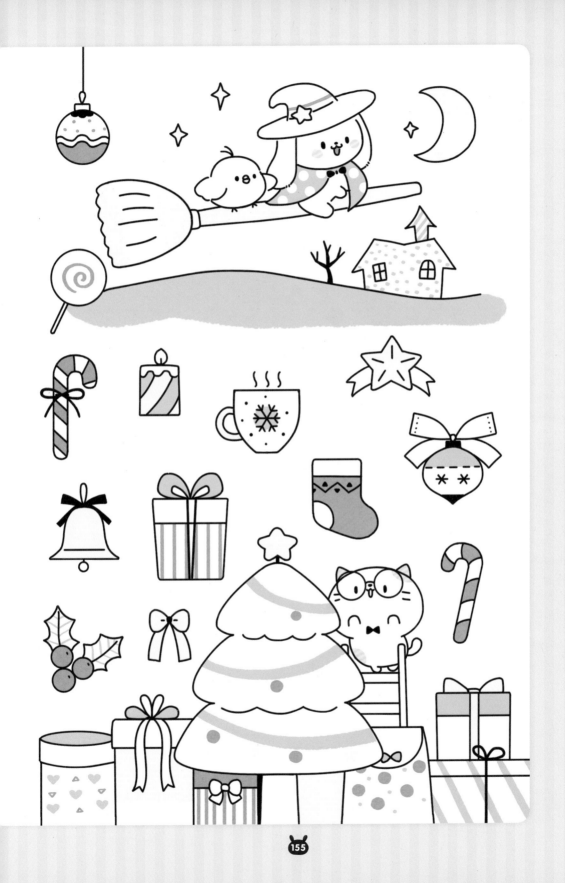

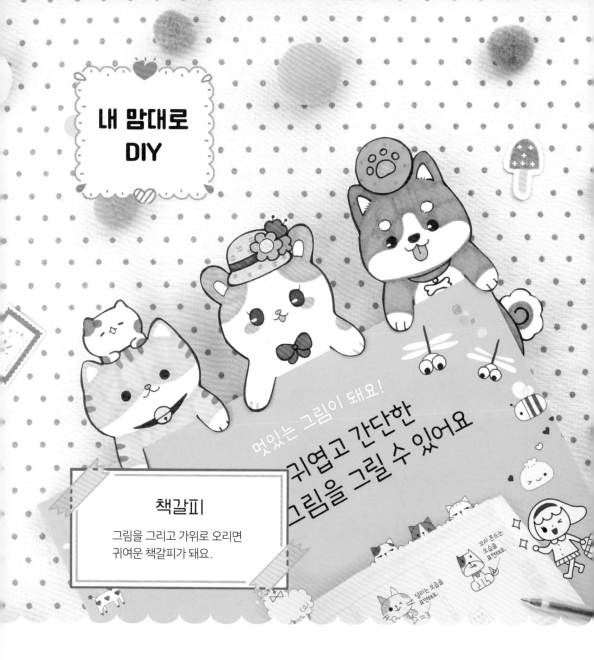

내 맘대로 DIY

멋있는 그림이 돼요!

귀엽고 간단한
그림을 그릴 수 있어요

책갈피

그림을 그리고 가위로 오리면
귀여운 책갈피가 돼요.

달리는 모습을
표현해요.

꼬리 든드는
모습을
표현해요.

동물의 양손을 따라 안쪽으로 자르면
동물 책갈피를 책에 꽂을 수 있어요.

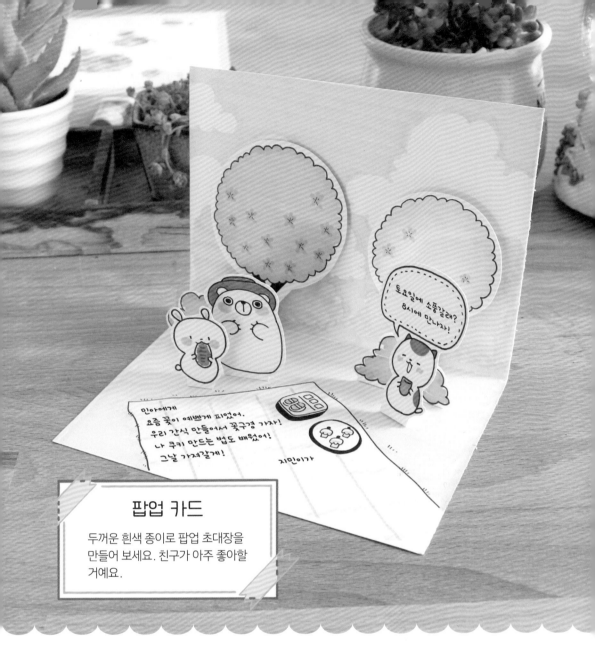

민아에게
요즘 꽃이 예쁘게 피었어.
우리 간식 만들어서 꽃구경 가자!
나 쿠키 만드는 법도 배웠어!
그날 가져갈게!

지민이가

토요일에 소풍갈래?
8시에 만나자!

팝업 카드

두꺼운 흰색 종이로 팝업 초대장을
만들어 보세요. 친구가 아주 좋아할
거예요.

그림을 자를 때 1cm 정도를 남겨요. 이 부분을
접어서 카드에 붙이면 그림을 세울 수 있어요.

뽀뽀 쿠폰

수고했어요!
뽀뽀해 줄게요.
화이팅!
유효 기간: 없음

심부름 쿠폰

어떤 심부름이든
빠르게!
유효 기간: 5월까지

집안일 쿠폰

오늘 청소는
내가 할게요!
유효 기간: 4월 말까지

픽업 쿠폰

90!

제가 데리러
갈게요!
유효 기간: 2년

마사지 쿠폰

어깨 주물러
드릴게요.
유효 기간: 9월까지

내가 쏜다 쿠폰

다 골라
!!!

무엇이든
사줄게요!
유효 기간: 11월까지

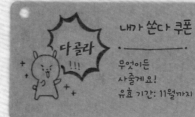

쿠폰

귀여운 쿠폰을 만들어 사랑하는 사람과
주고받아 보세요.

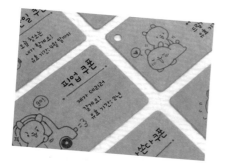

이번
빼빼로데이
알지?

응······

쿠폰에 내용과 유효 기간을 구체적으로
적으면 더욱 재미있답니다.

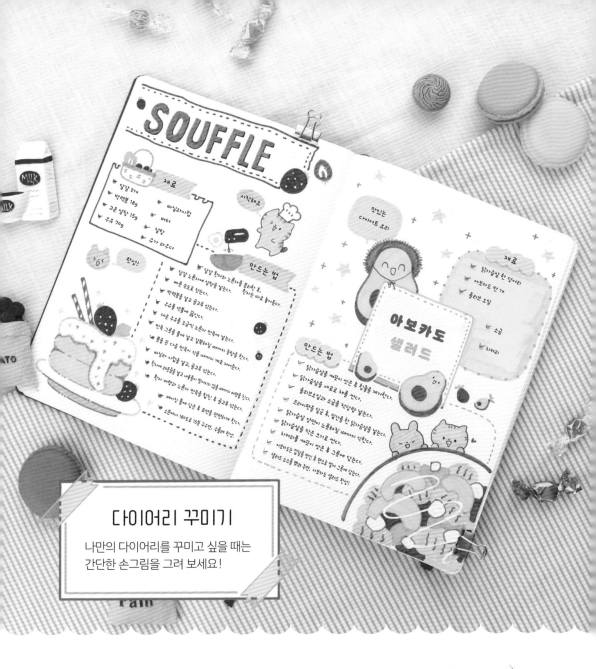

다이어리 꾸미기

나만의 다이어리를 꾸미고 싶을 때는
간단한 손그림을 그려 보세요!

형광펜은 색이 선명하지만 종종 종이 뒷면에
비치기 때문에 뒷면에 종이를 깔아 주세요.

길벗스쿨 놀이책

한 권으로 끝내는
손그림 일러스트

초판 1쇄 발행 2021년 11월 30일
초판 4쇄 발행 2023년 12월 1일

지은이 페이러냐오 스튜디오 | **옮긴이** 김서연
발행인 이종원 | **발행처** 길벗스쿨 | **출판사 등록일** 2006년 6월 16일
주소 서울시 마포구 월드컵로 10길 56(서교동) | **대표전화** (02)332-0931 | **팩스** (02)323-0586
홈페이지 school.gilbut.co.kr | **이메일** gilbut@gilbut.co.kr

기획 김언수 | **책임편집** 배지하
디자인 이현주 | **제작** 이준호, 손일순, 이진혁 | **마케팅** 진창섭, 지하영
영업관리 정경화 | **독자지원** 윤정아 | **CTP출력 및 인쇄** 대원문화사 | **제본** 신정제본

잘못 만든 책은 구입한 서점에서 바꿔 드립니다.
이 책은 저작권법에 따라 보호받는 저작물이므로 무단전재와 무단복제를 금합니다.
이 책의 전부 또는 일부를 이용하려면 반드시 사전에 저작권자와 길벗스쿨의 서면 동의를 받아야 합니다.
ISBN 979-11-6406-423-6 (13650) | (길벗스쿨 도서번호 200326)

제 품 명 : 한 권으로 끝내는 손그림 일러스트 주　소 : 서울시 마포구 월드컵로 10길 56 (서교동)
제조사명 : 길벗스쿨　　　　　　　　　　전화번호 : 02-332-0931
제조국명 : 대한민국　　　　　　　　　　제조년월 : 판권에 별도 표기
사용연령 : 8세이상　　　　　　　　　　KC마크는 이 제품이 공통안전기준에 적합하였음을 의미합니다.